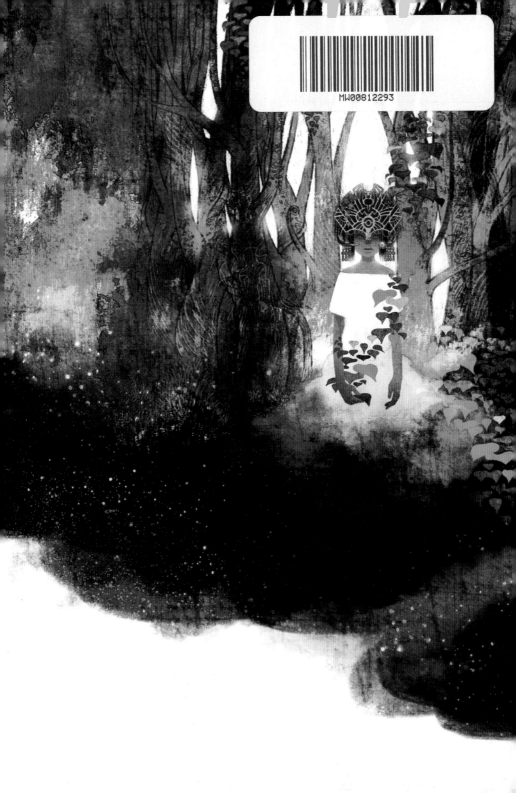

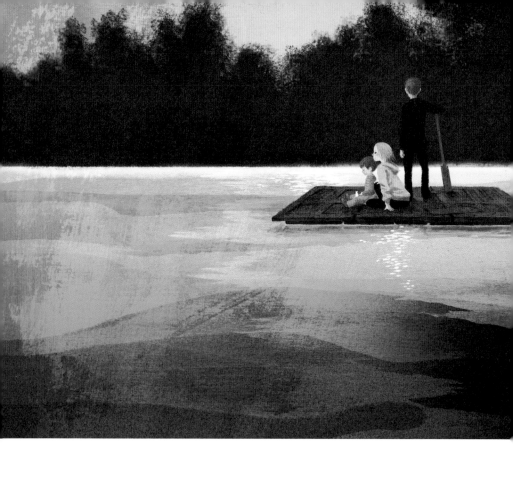

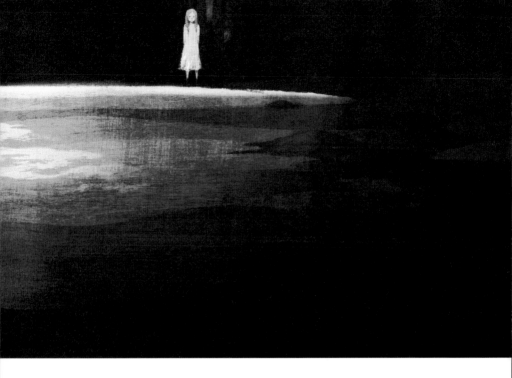

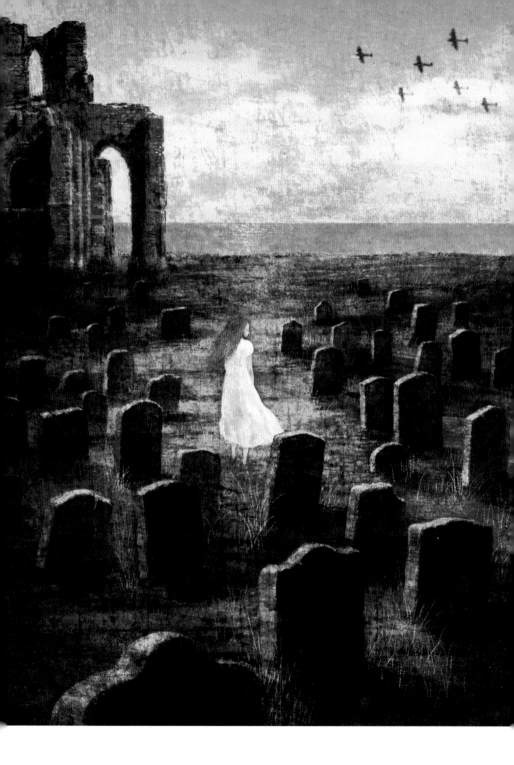

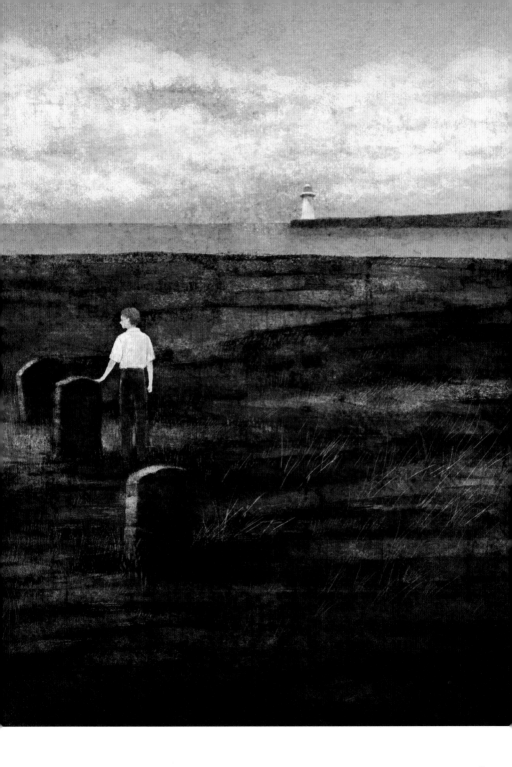

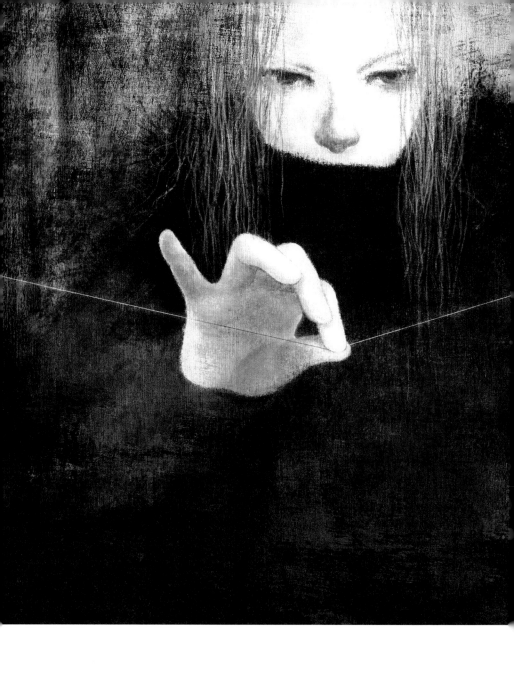

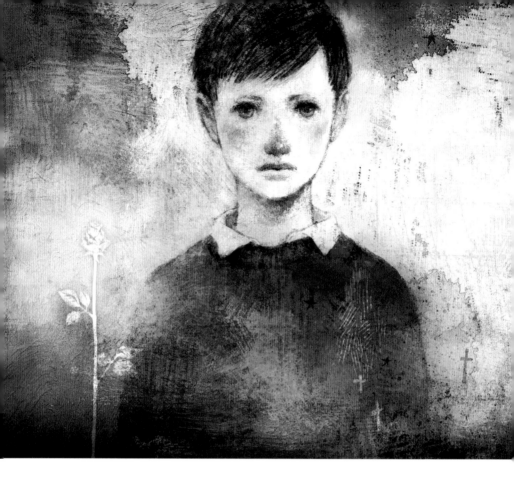

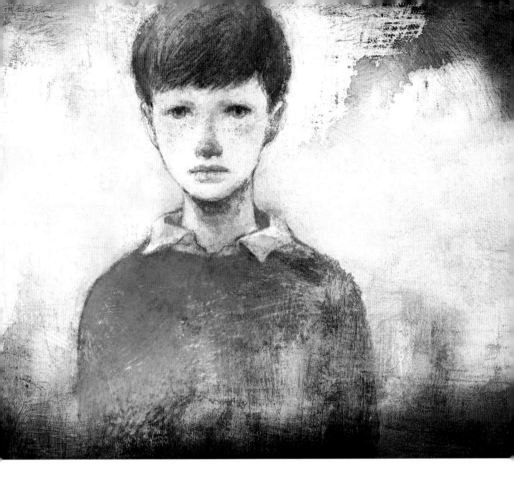

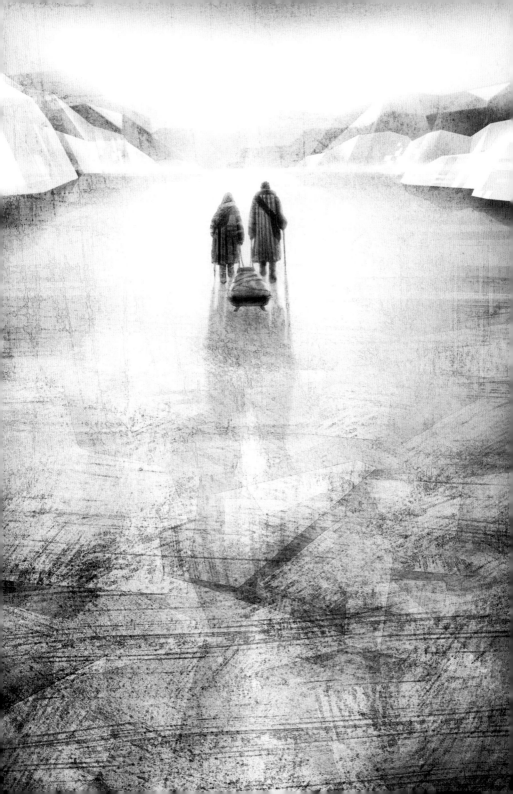

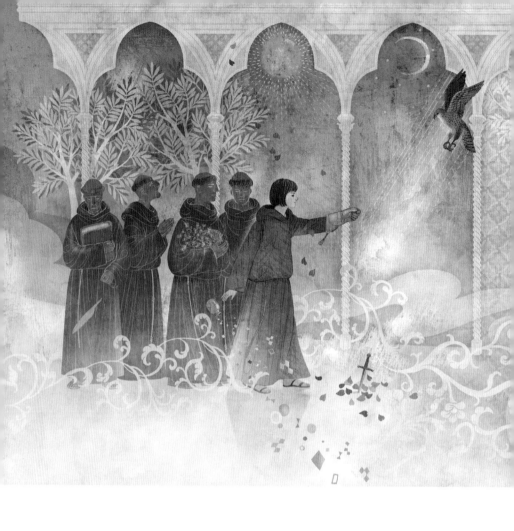

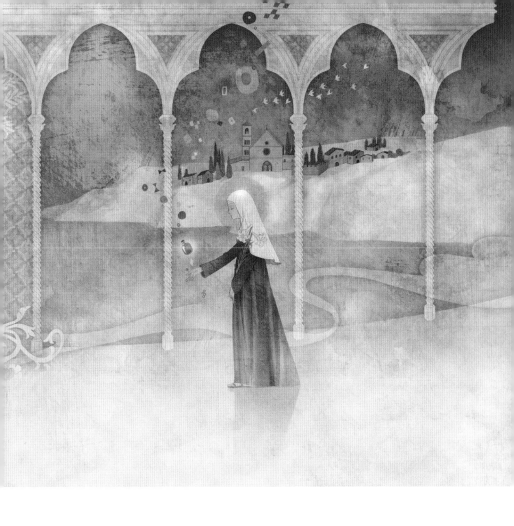

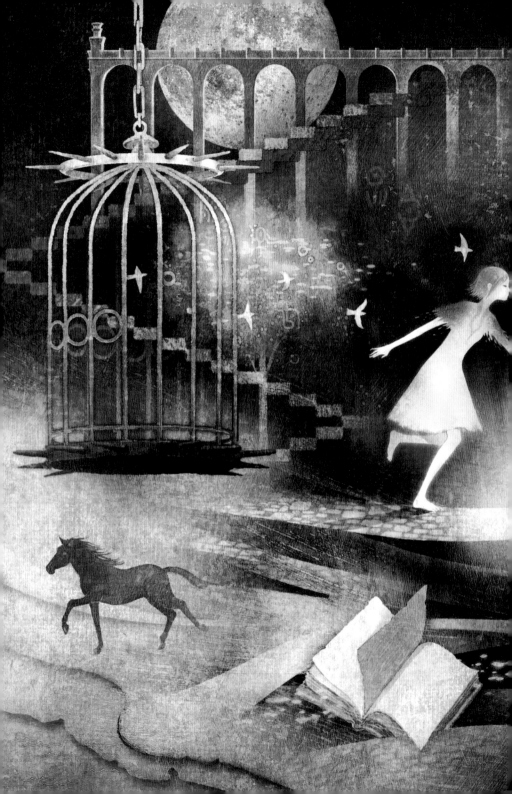

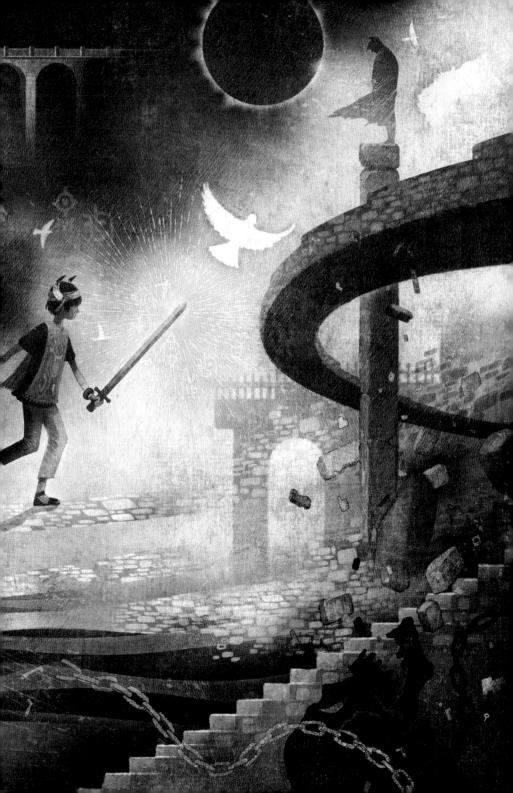

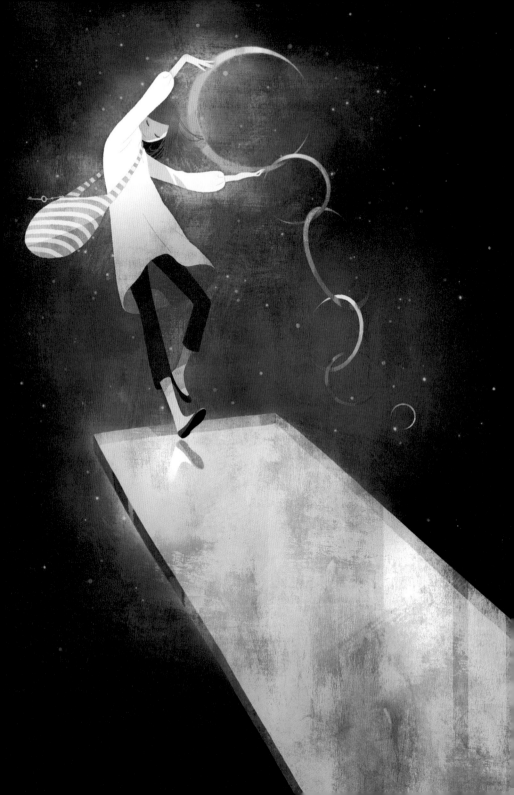

The Art of
Yoko Tanji

丹地陽子作品集

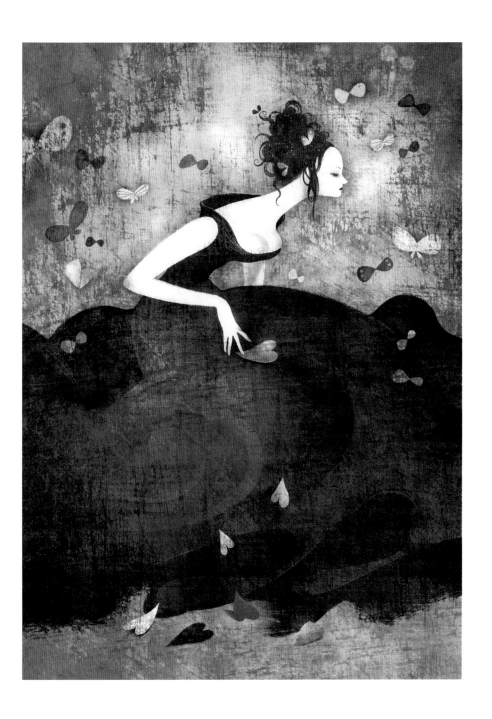

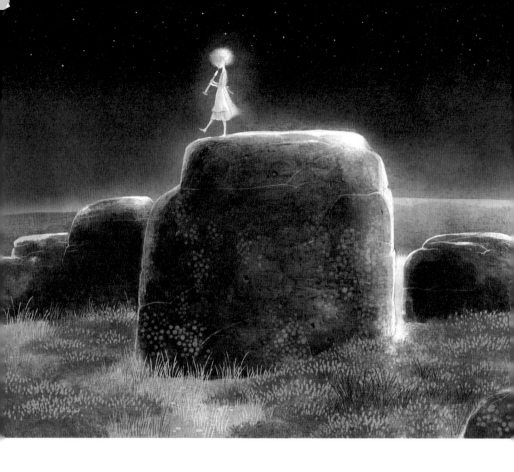

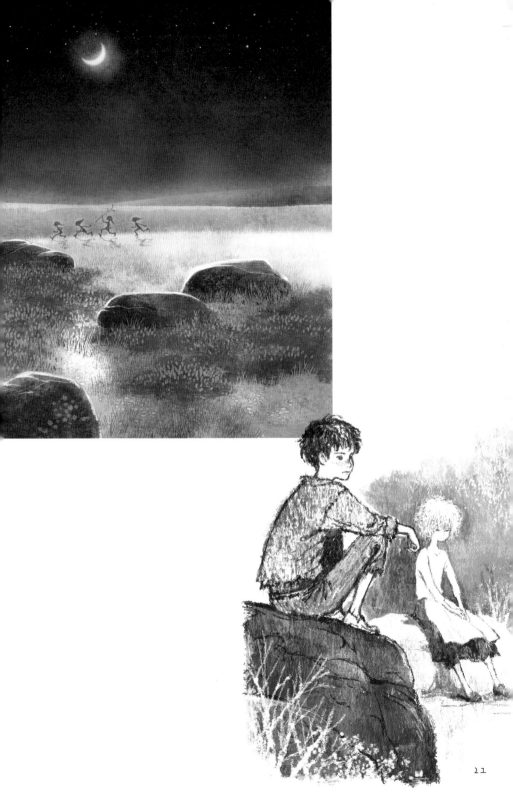

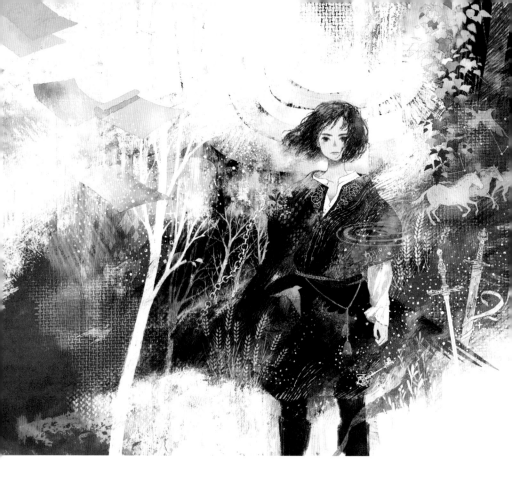

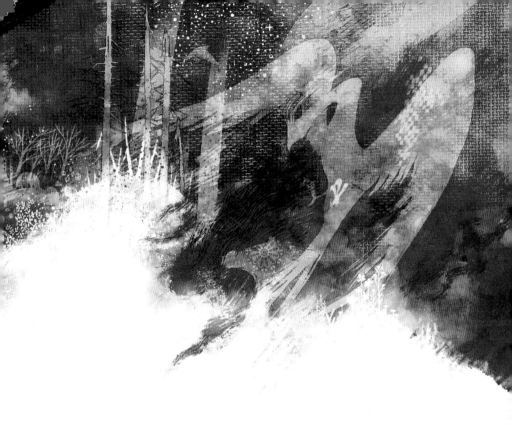

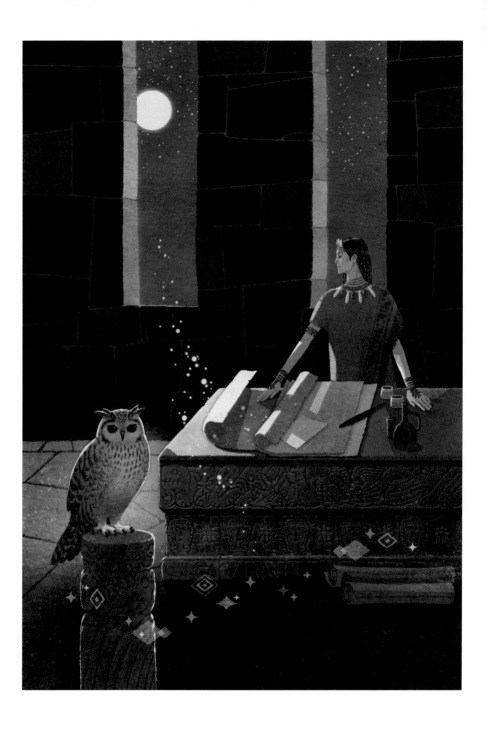

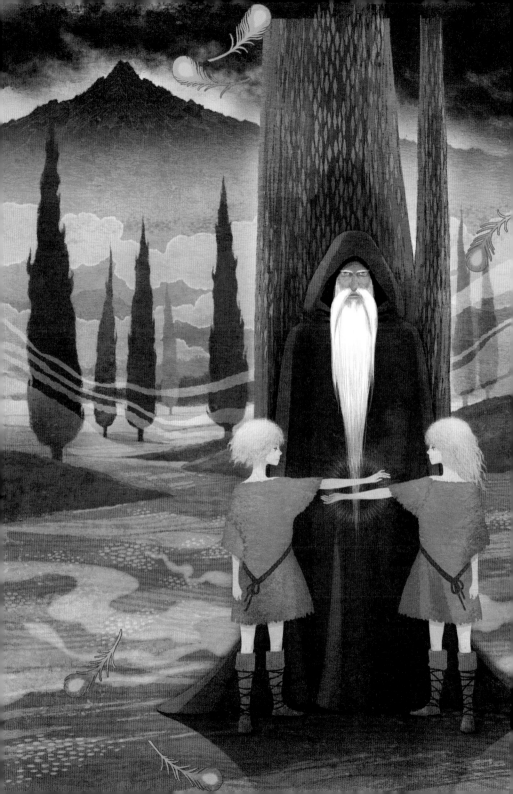

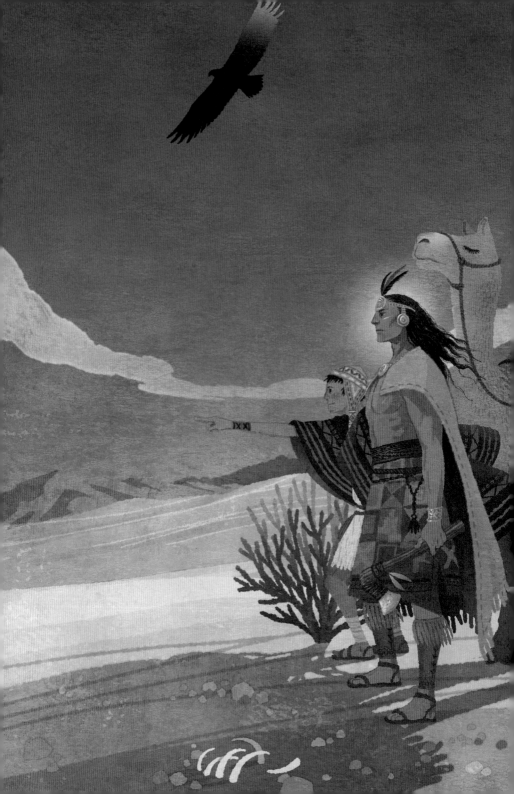

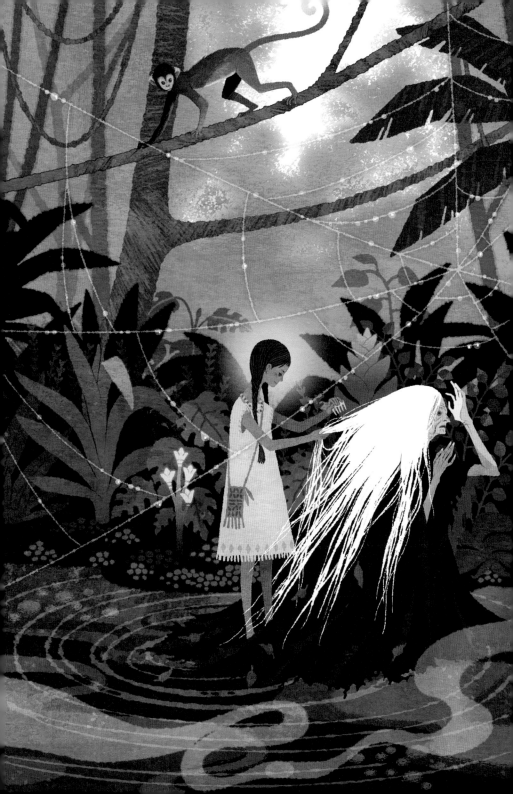

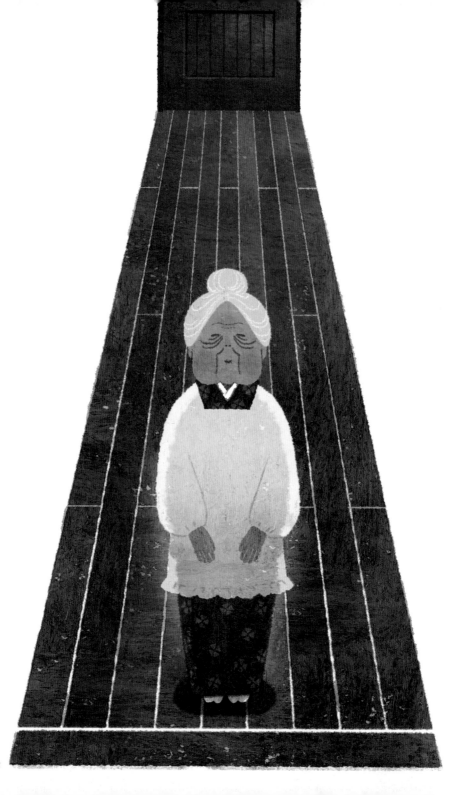

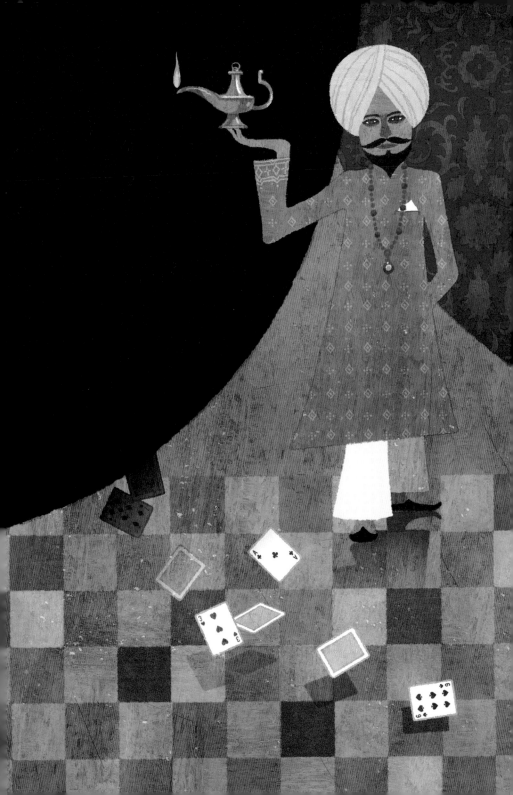

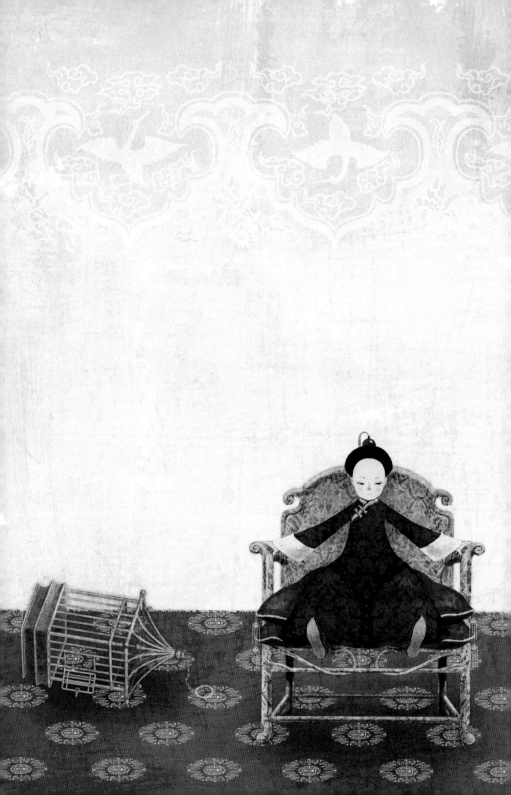

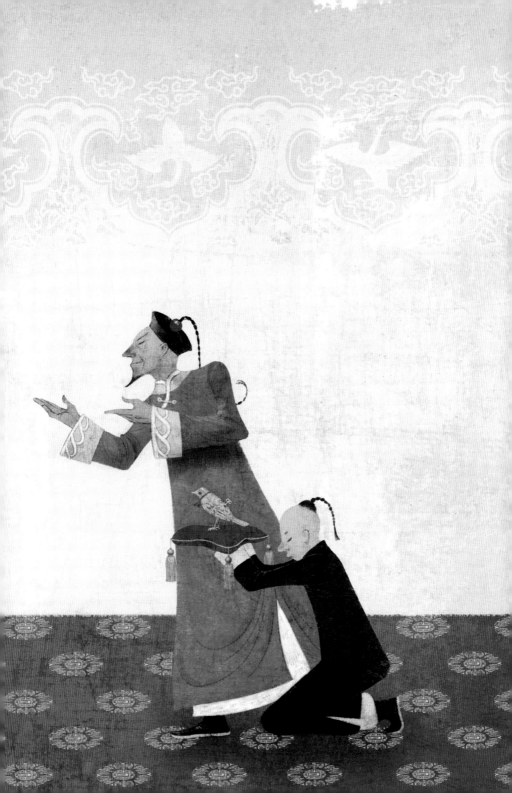

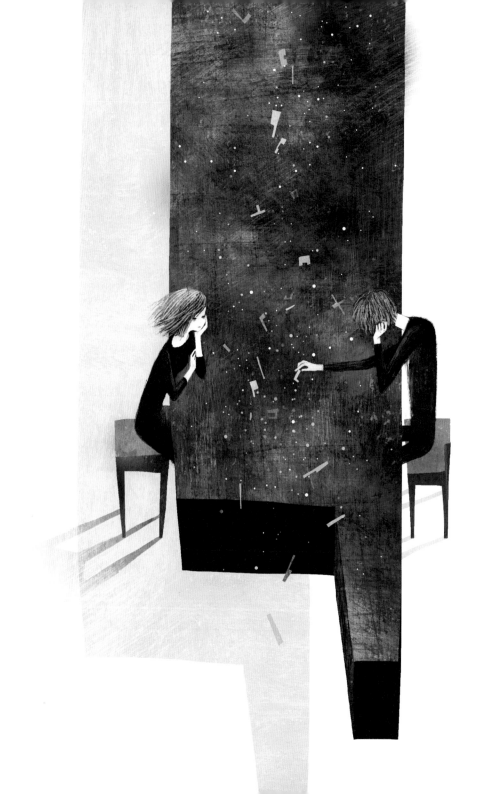

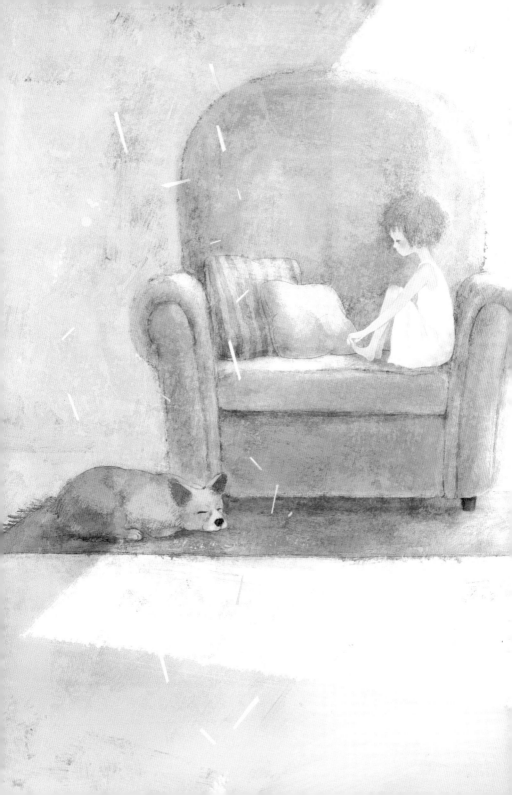

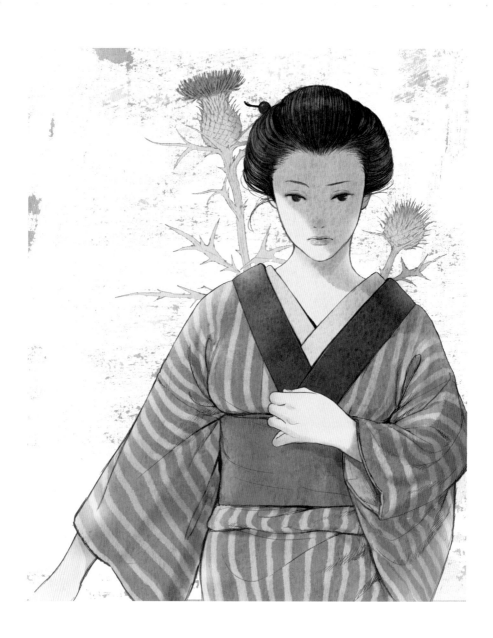

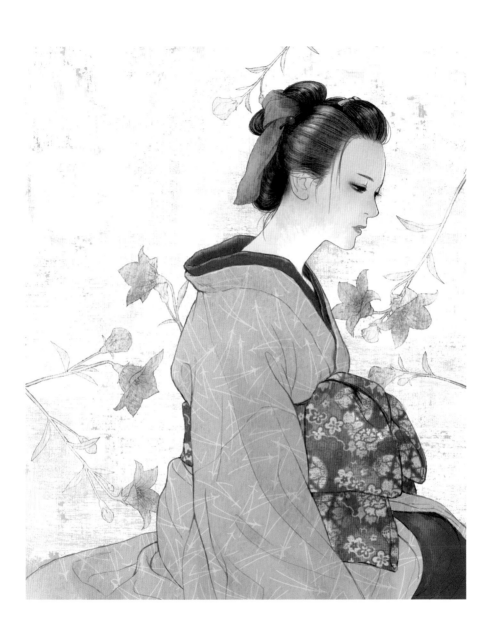

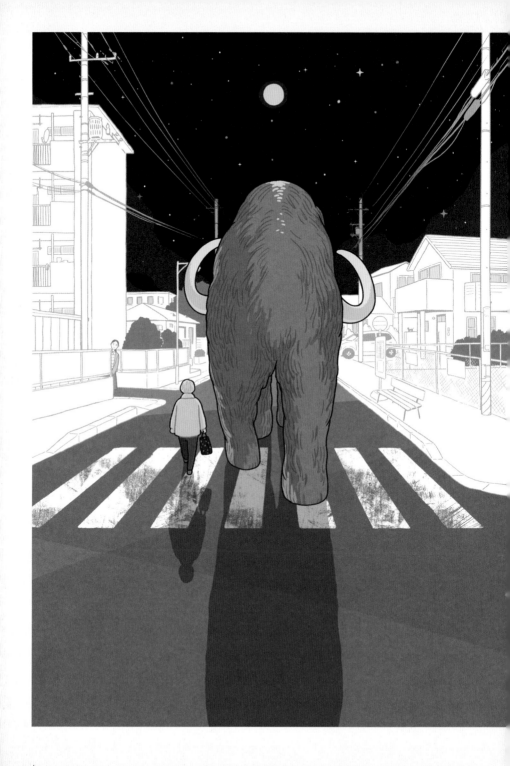

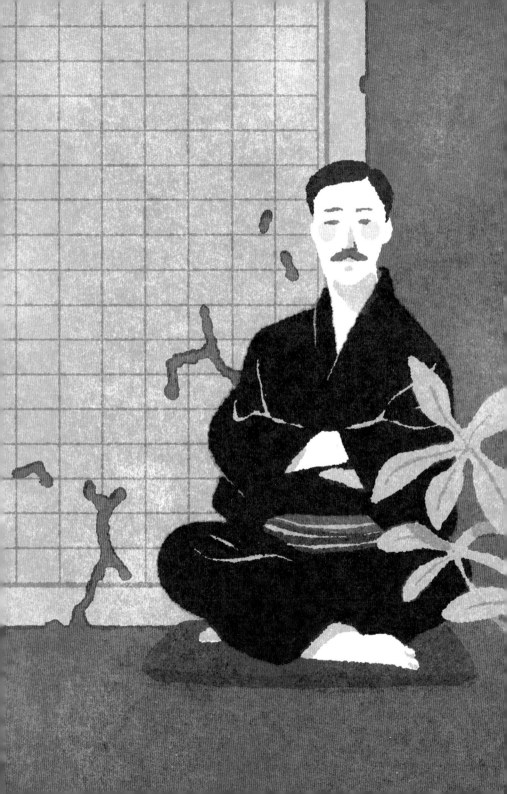

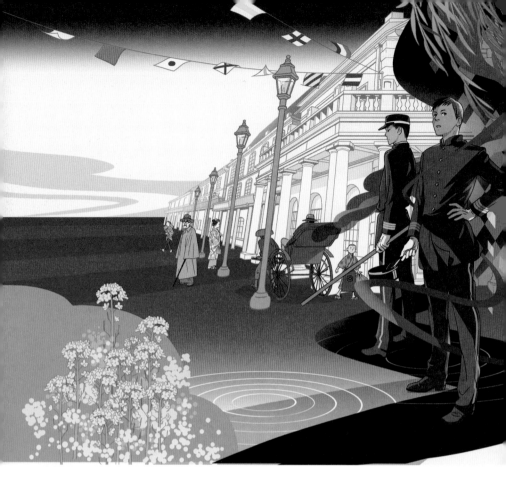

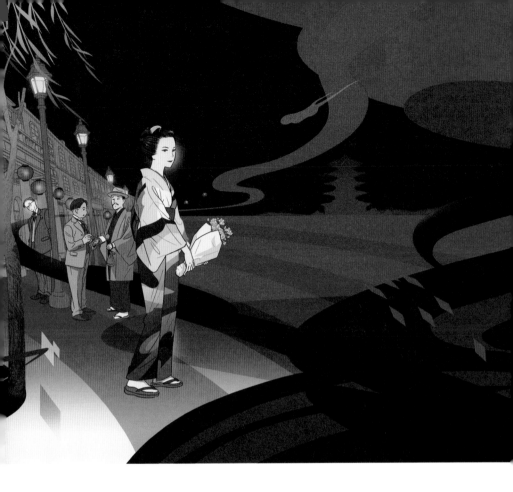

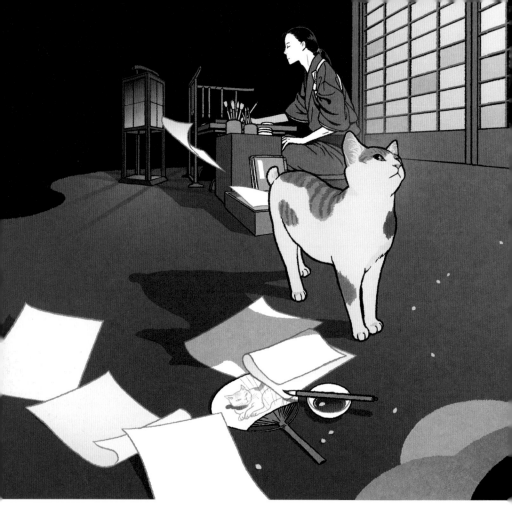

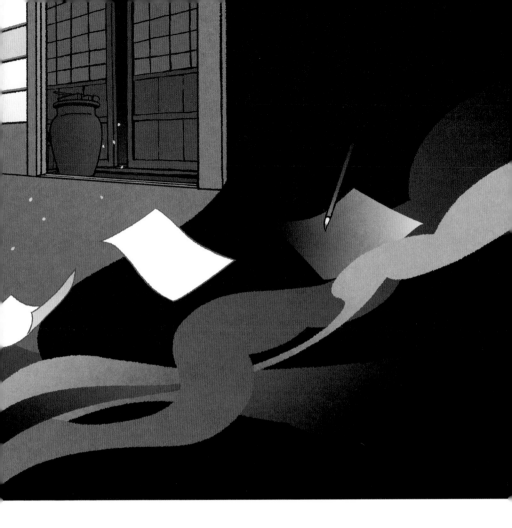

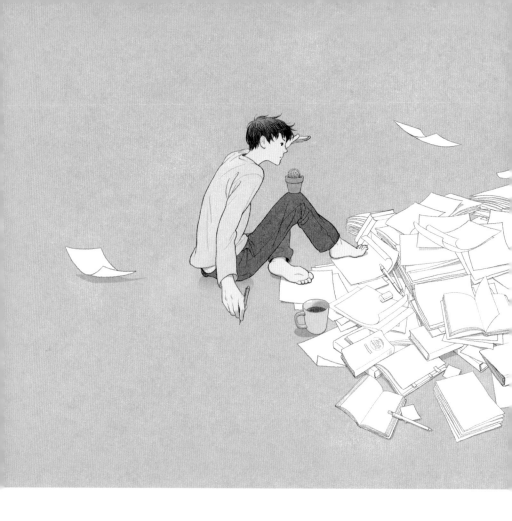

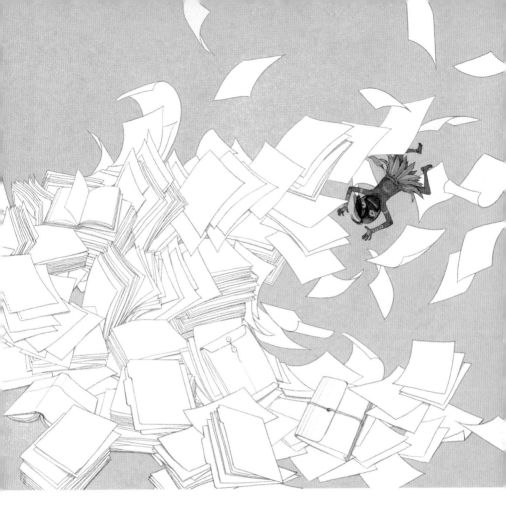

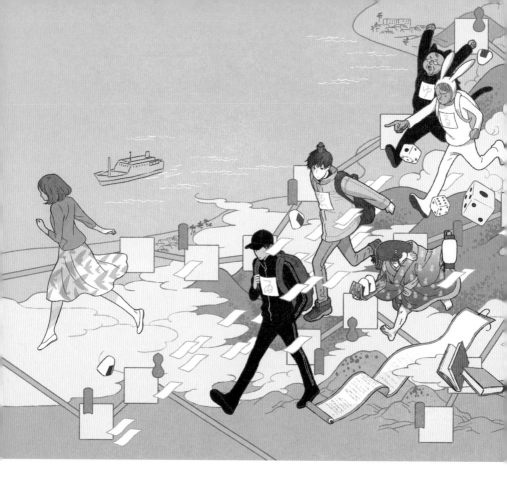

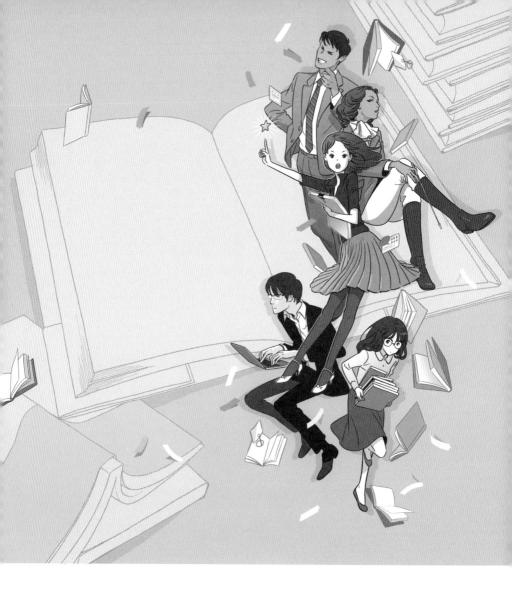

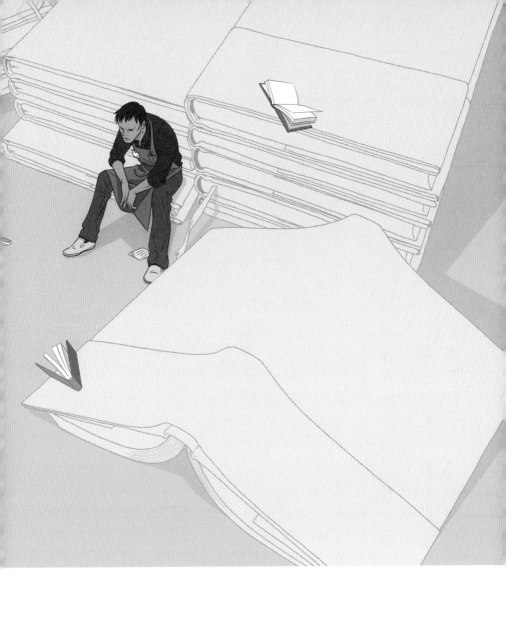

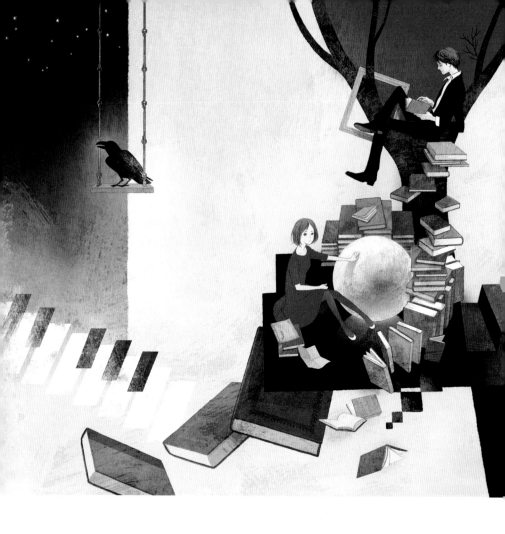

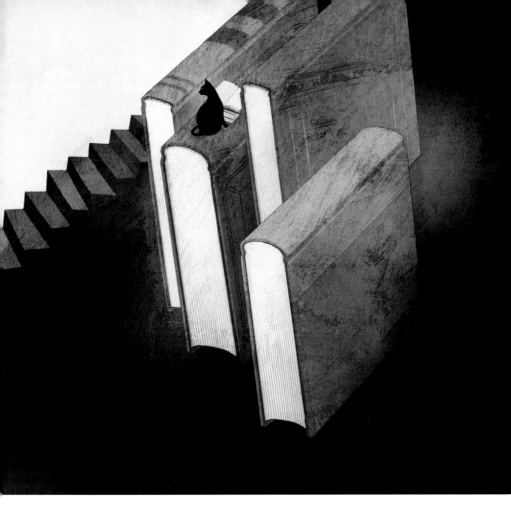

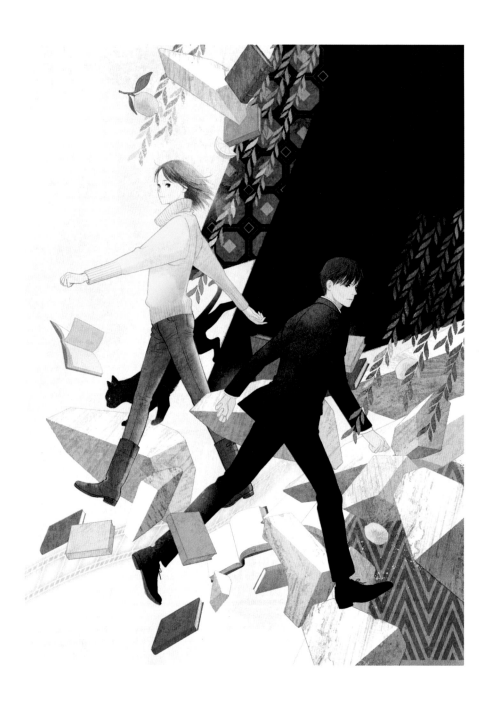

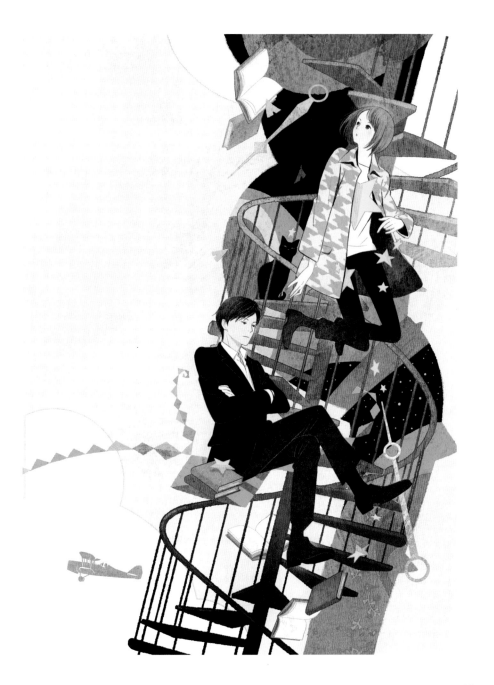

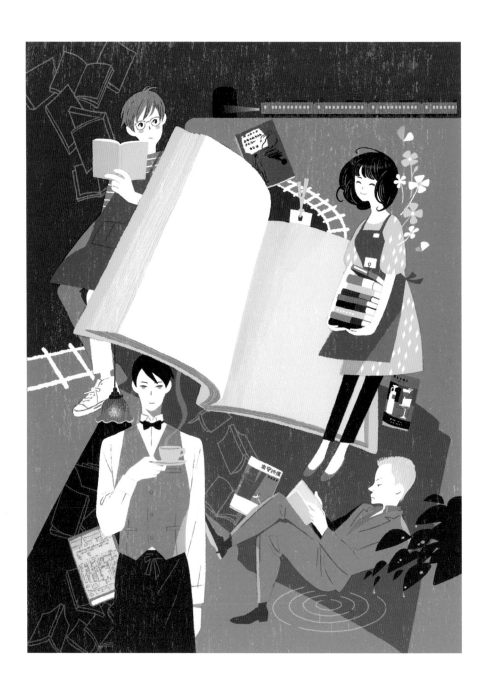

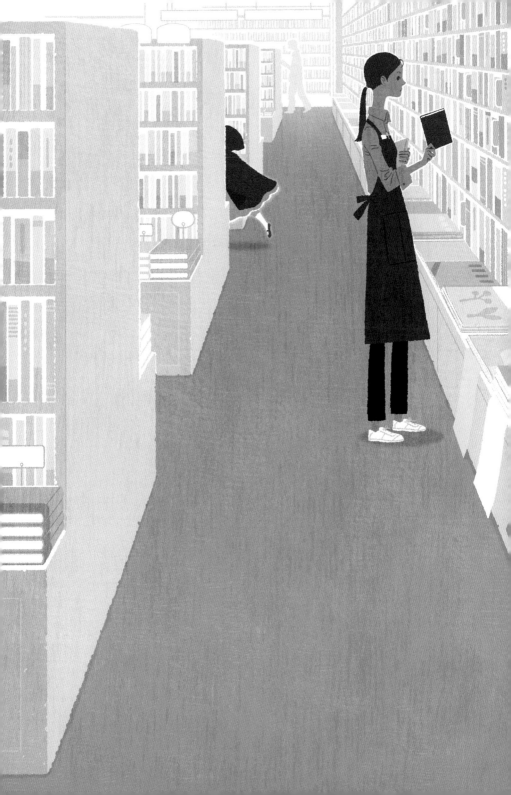

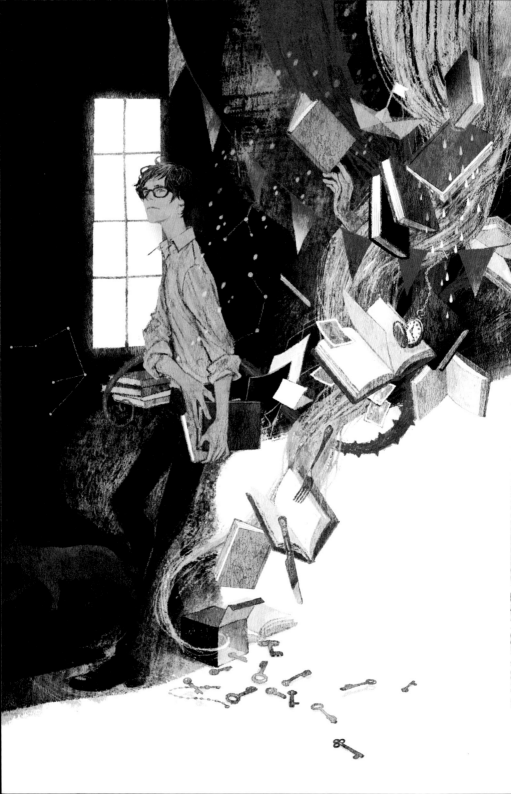

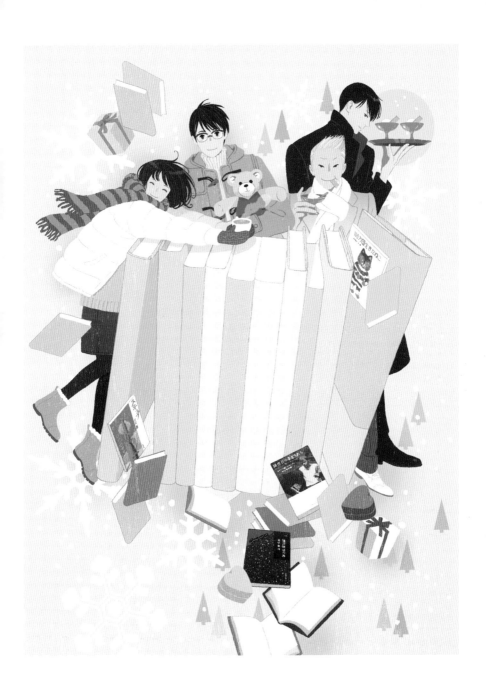

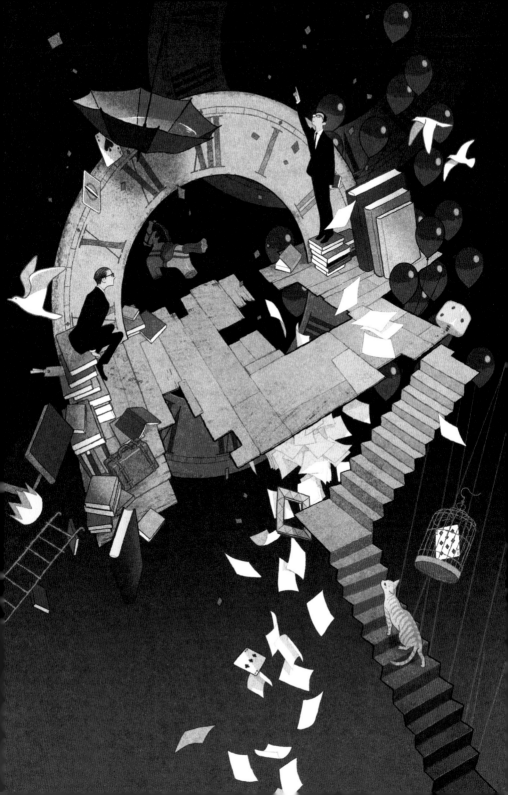

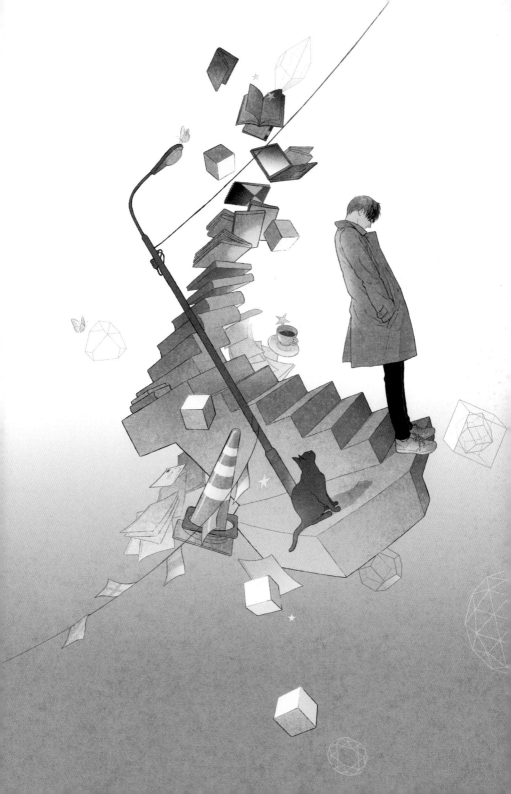

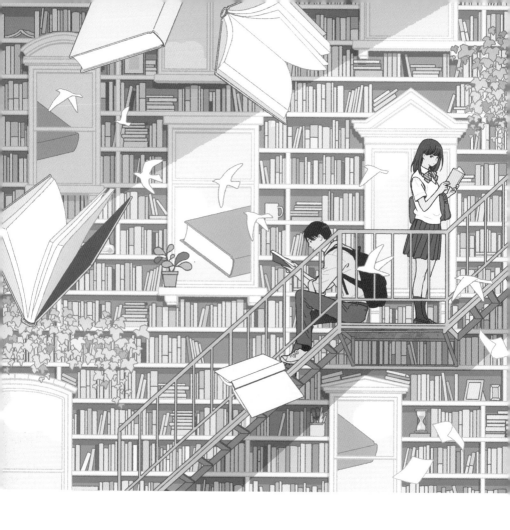

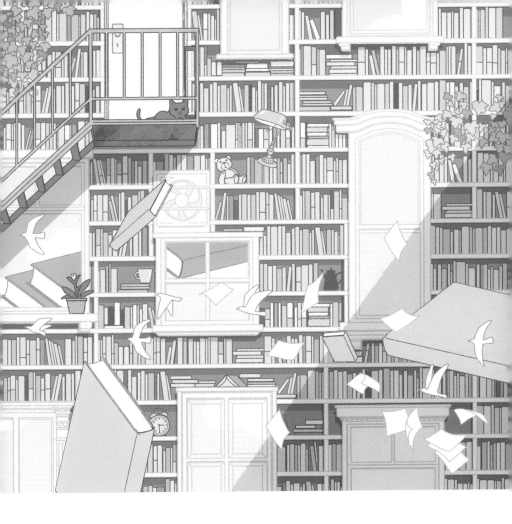

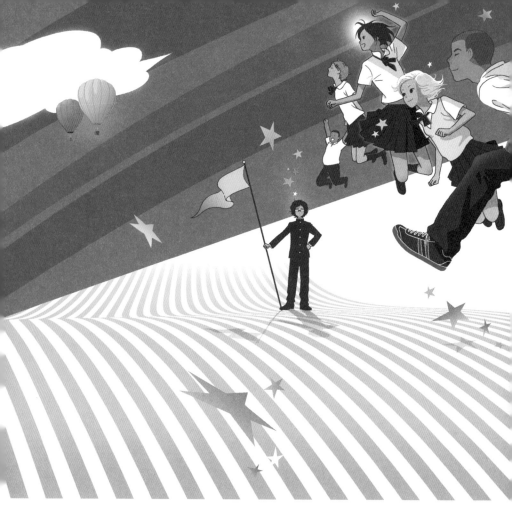

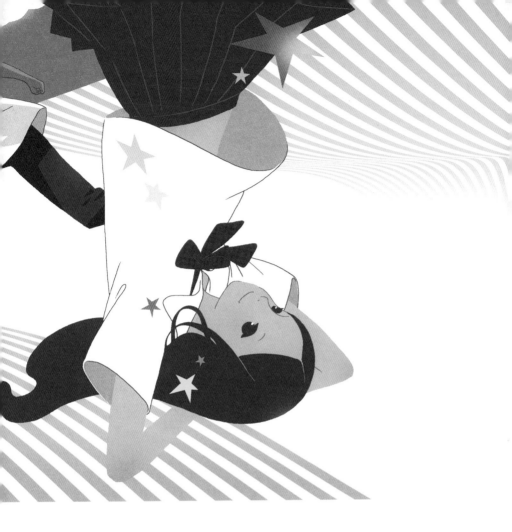

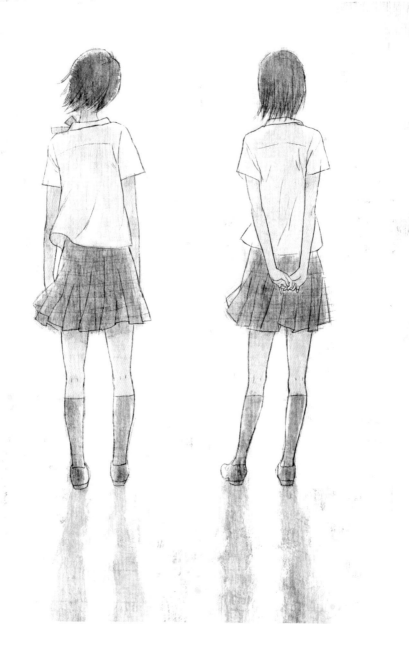

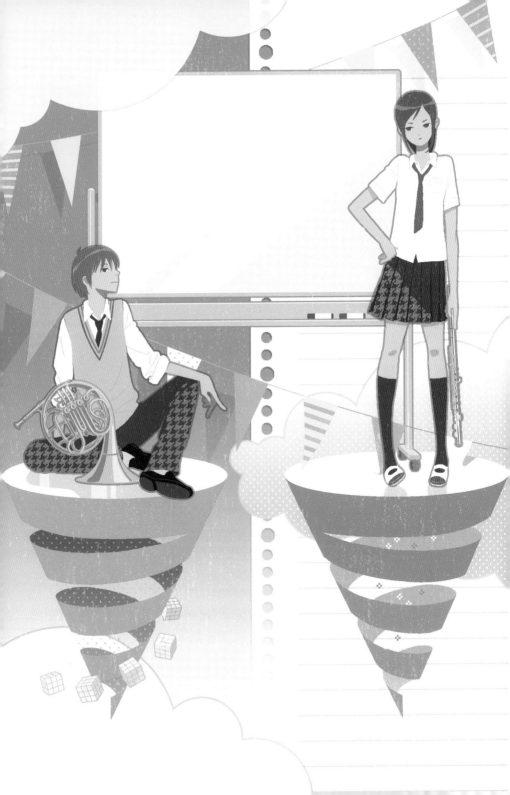

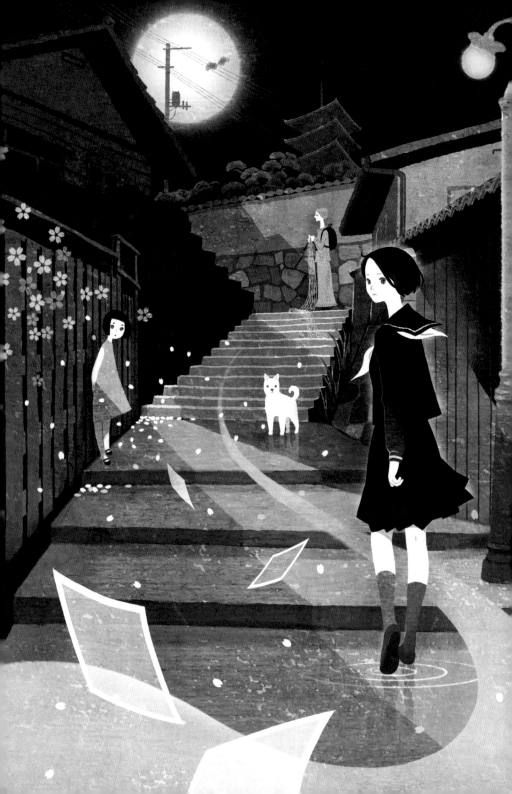

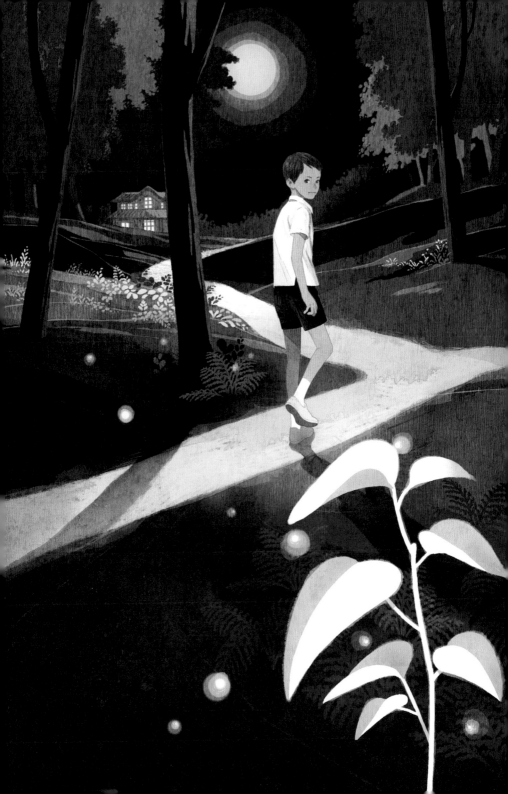

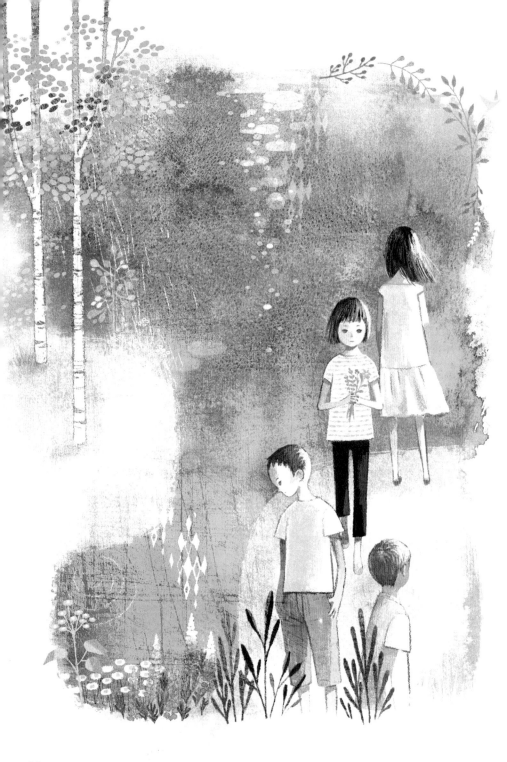

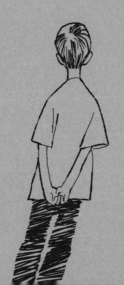

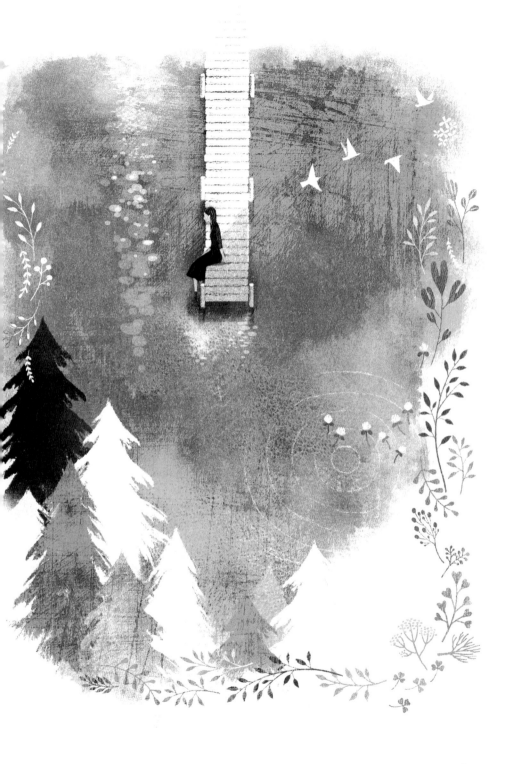

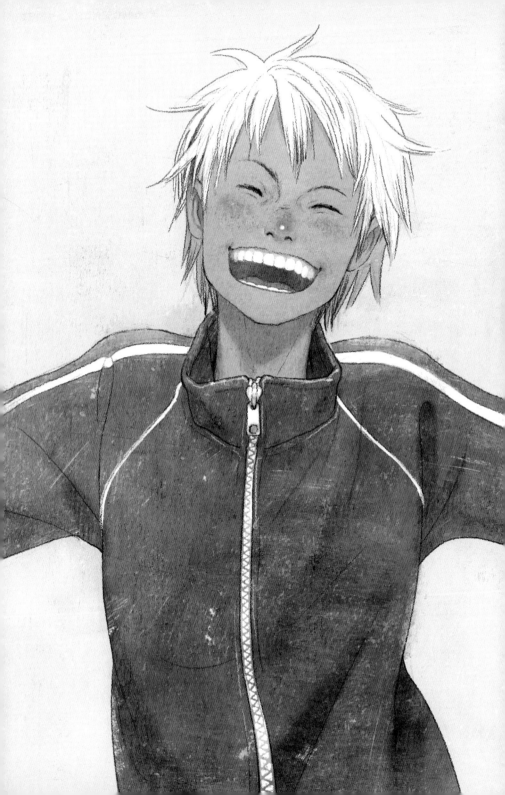

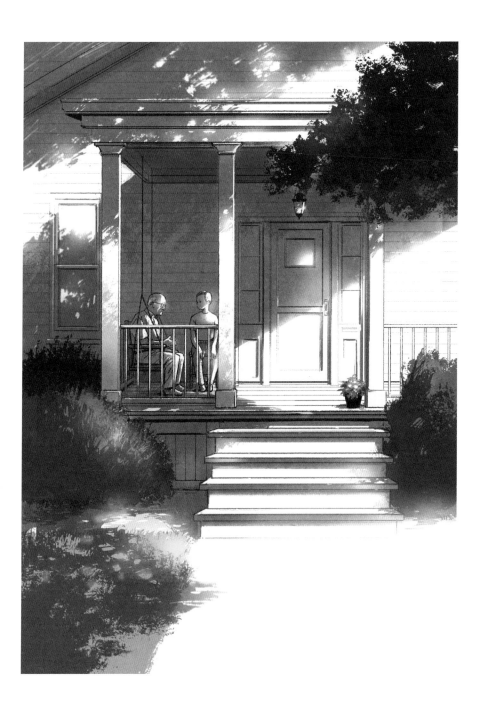

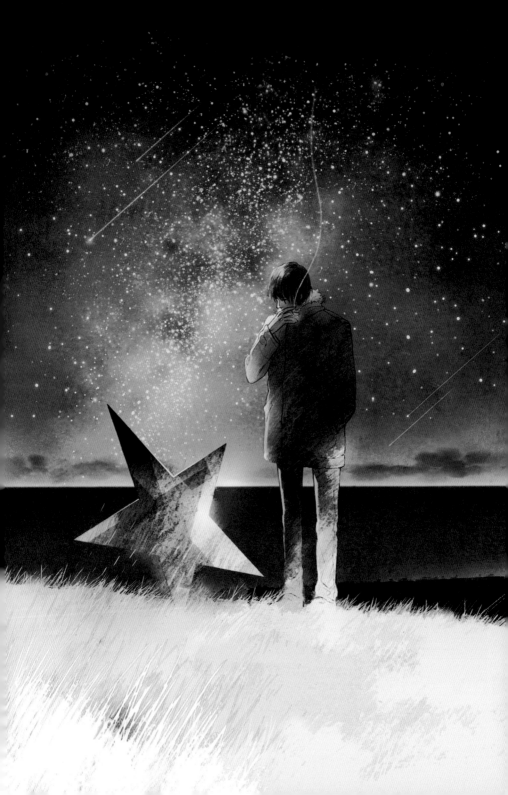

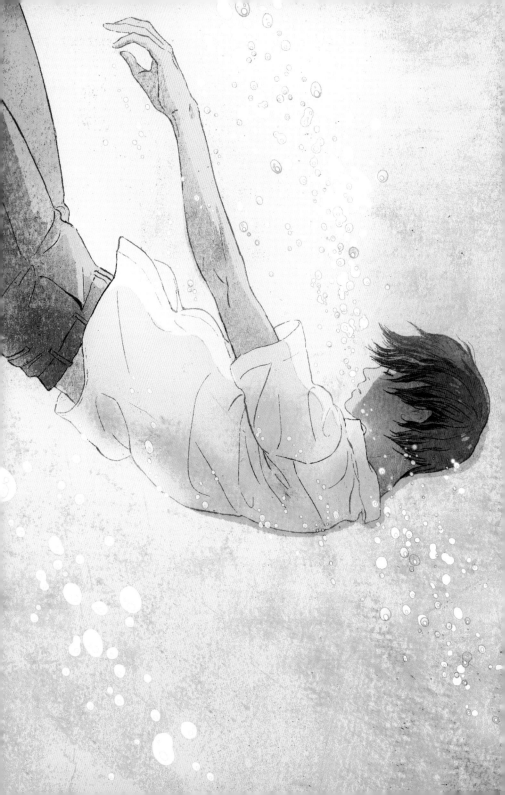

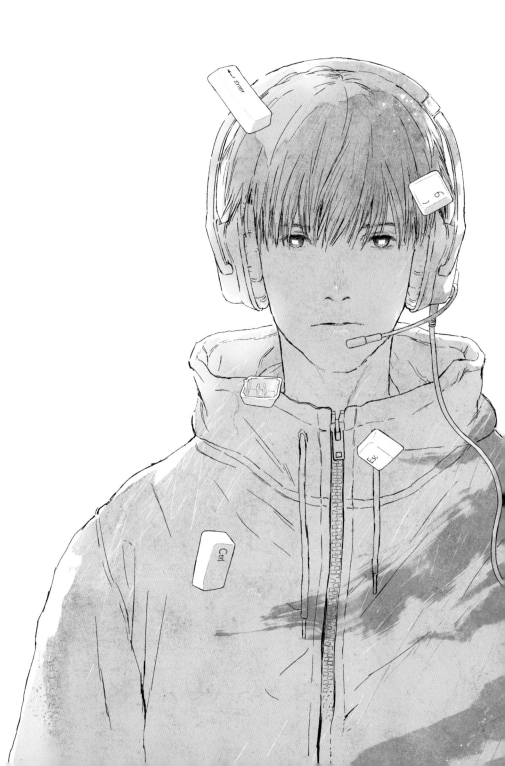

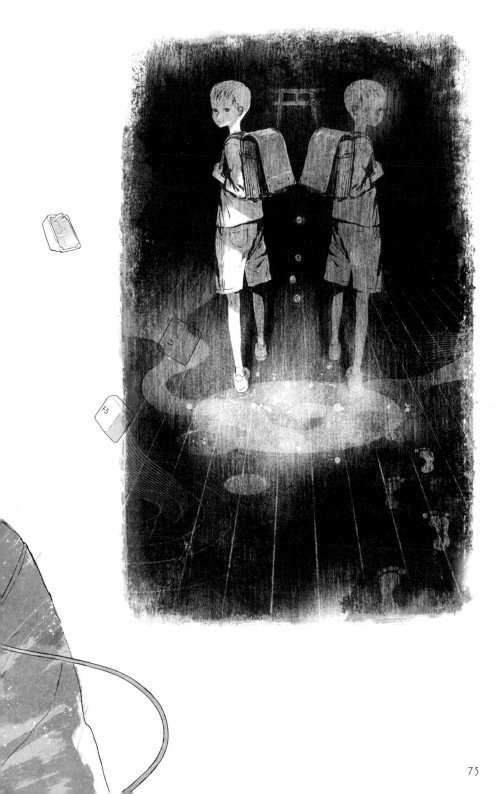

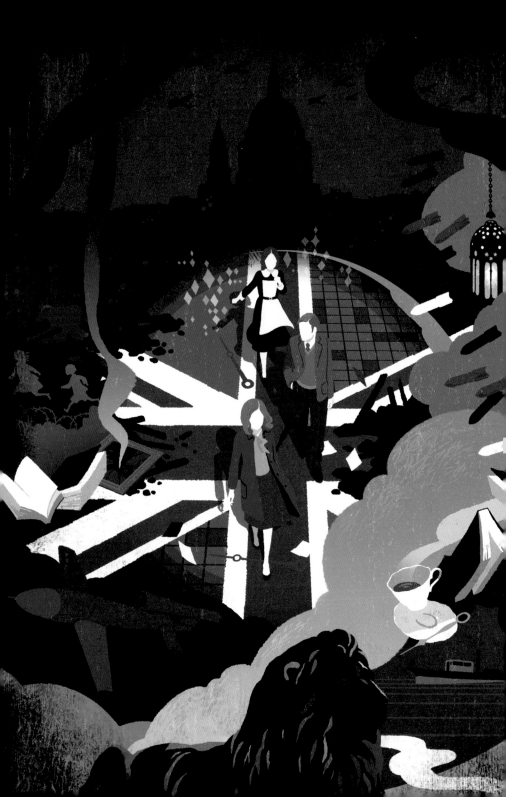

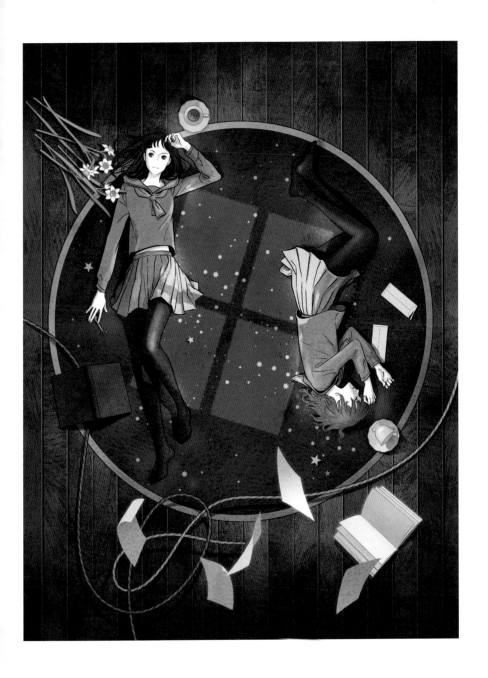

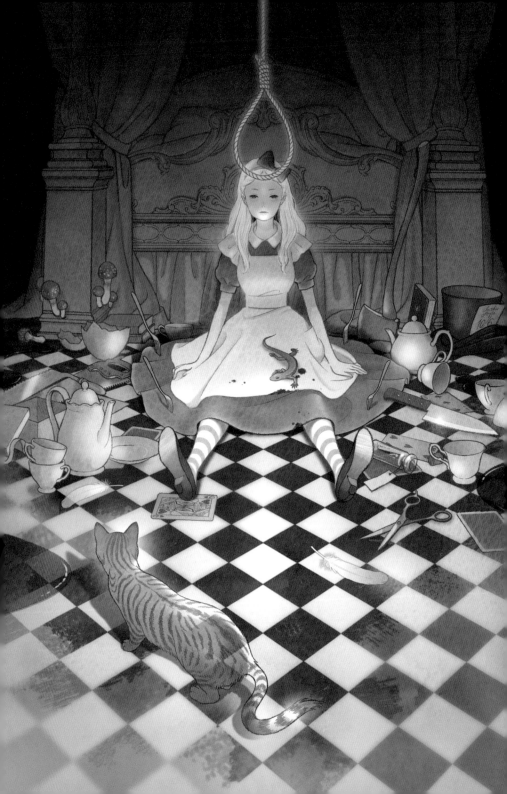

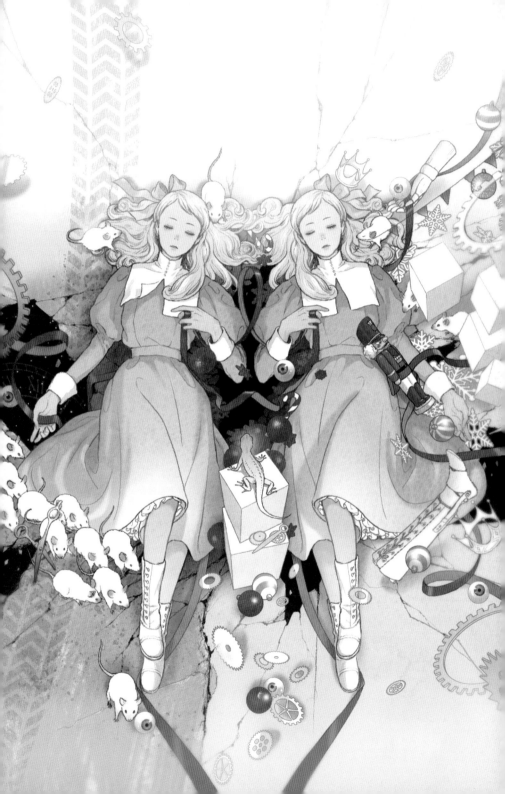

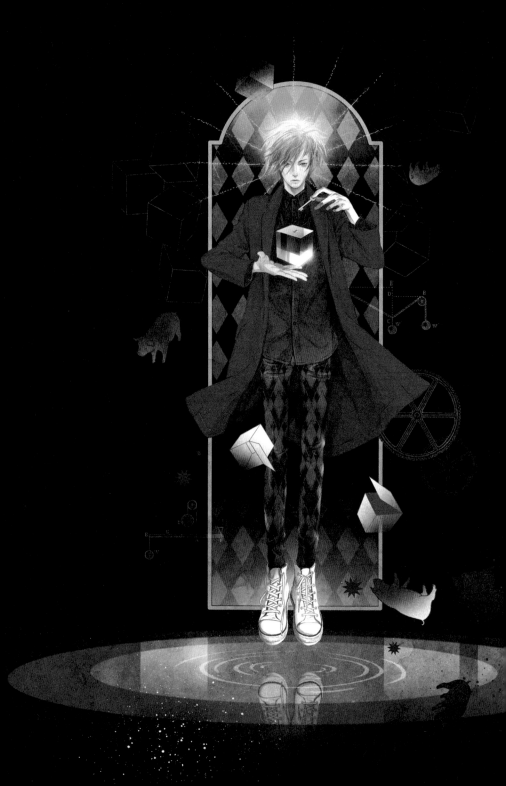

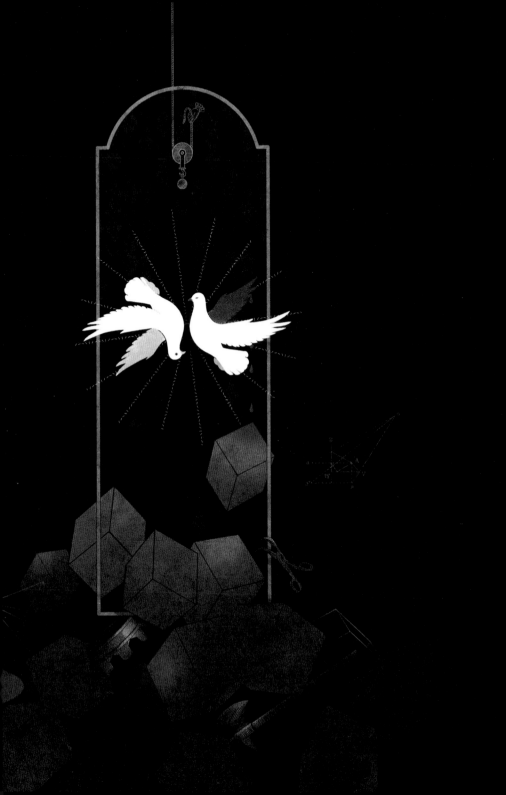

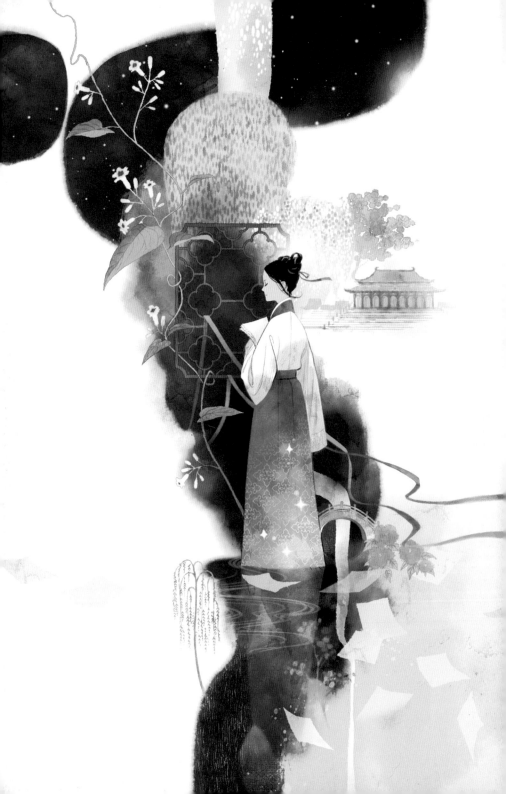

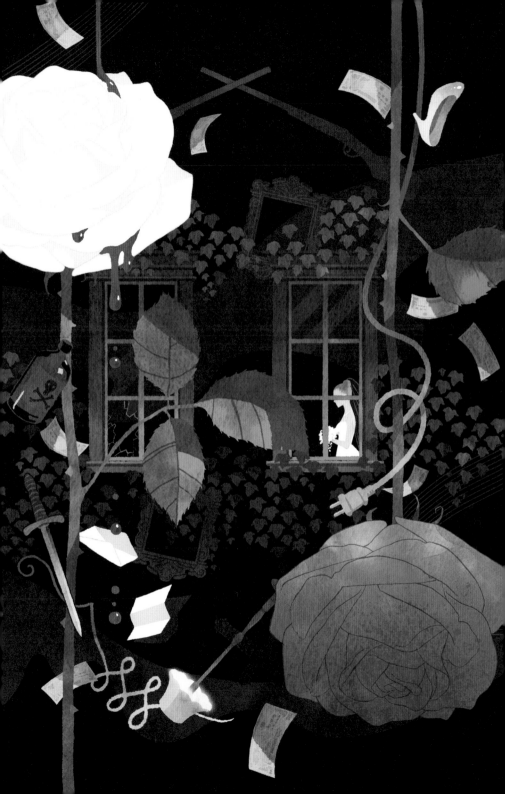

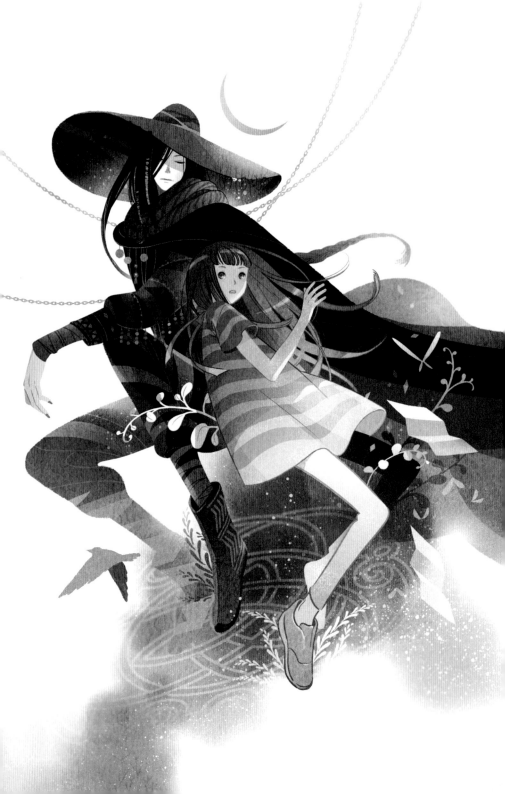

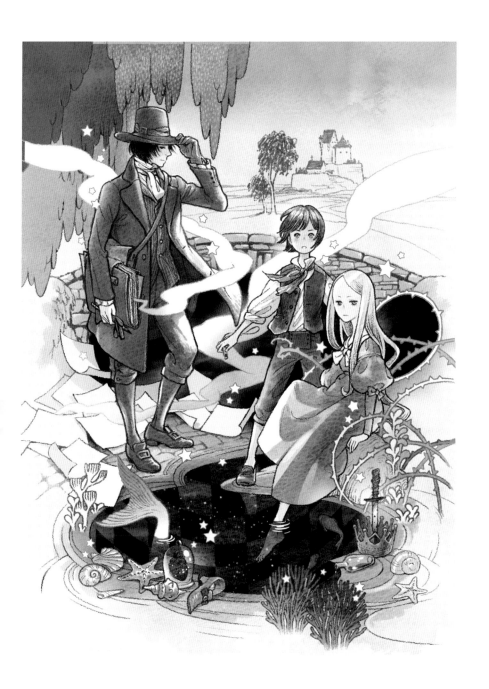

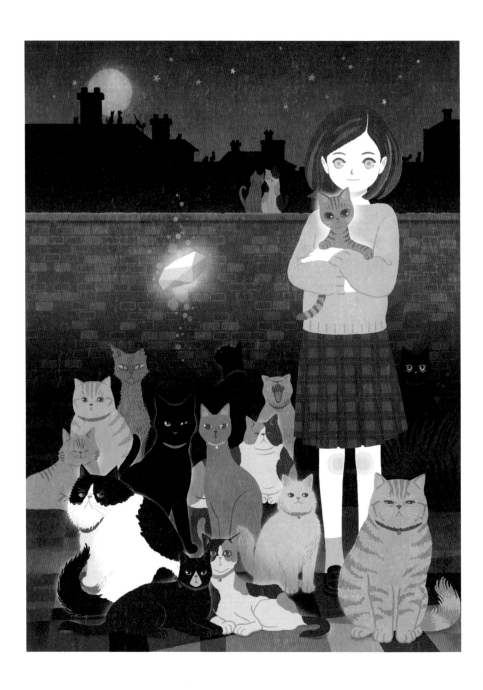

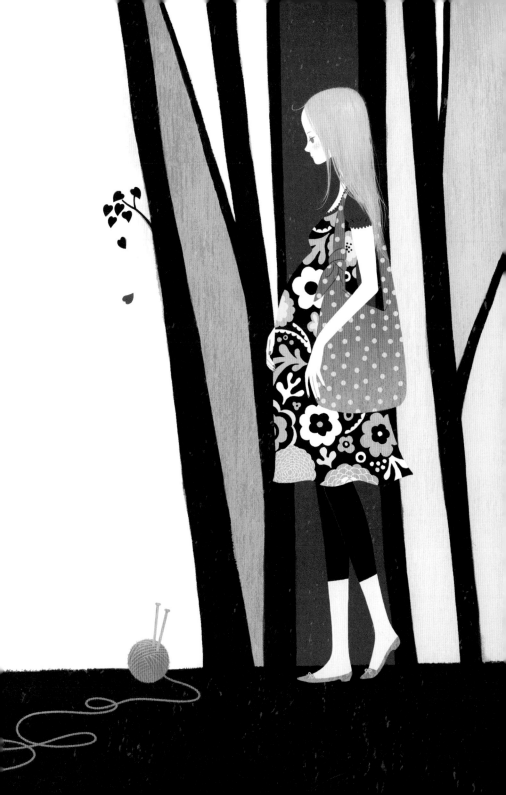

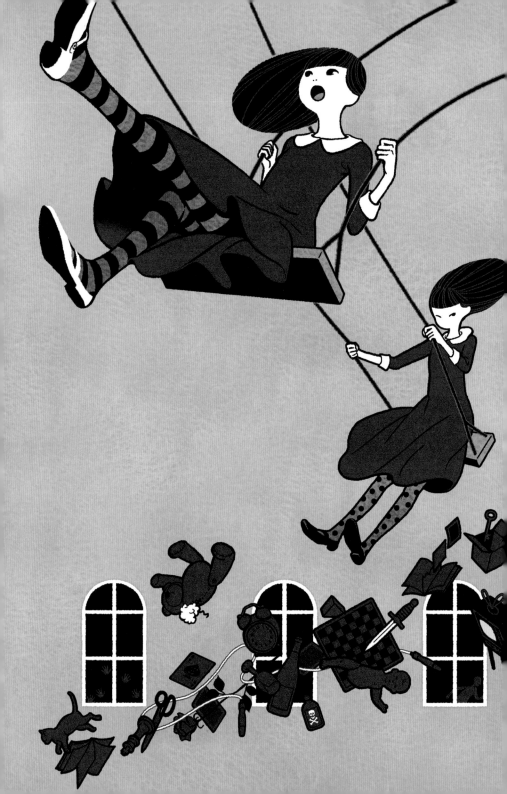

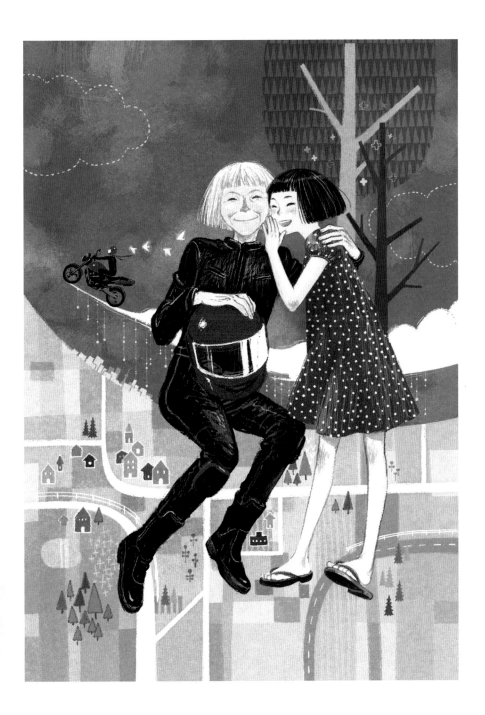

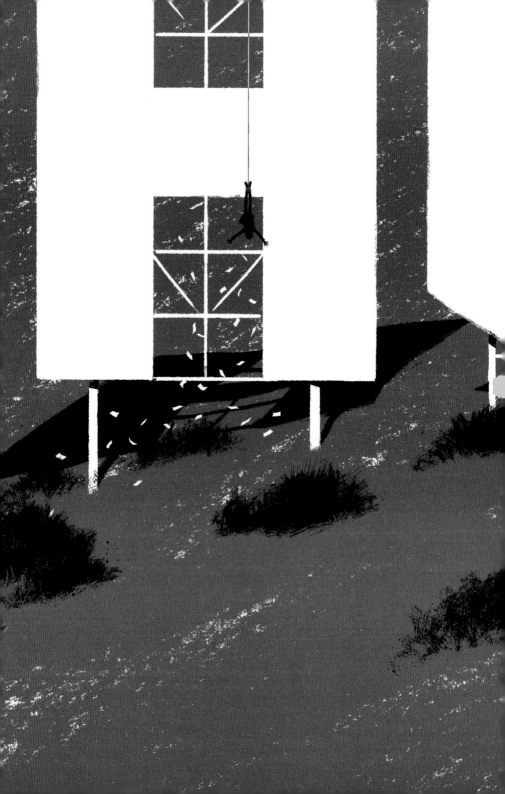

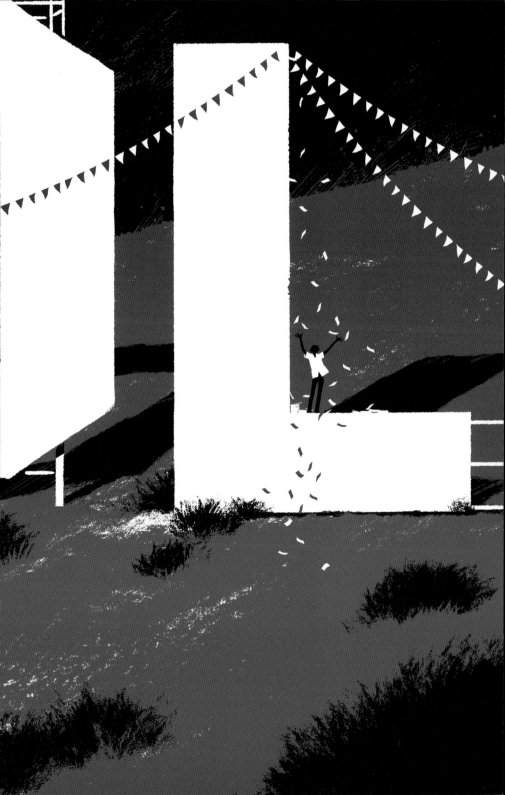

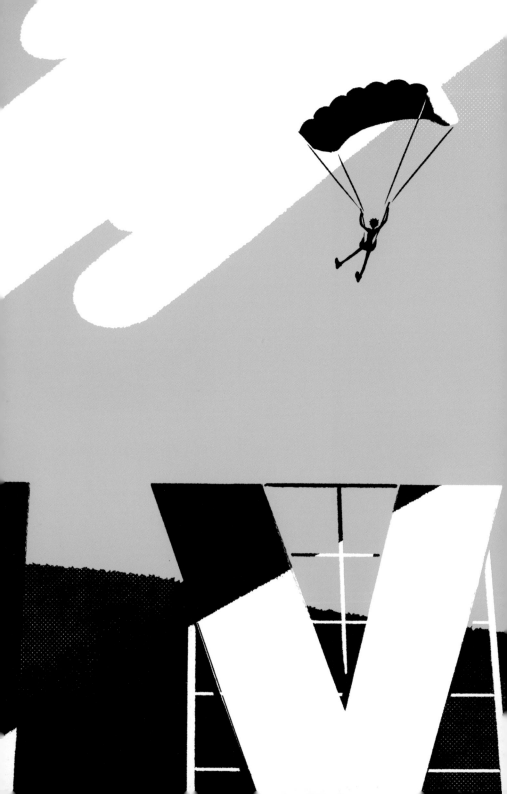

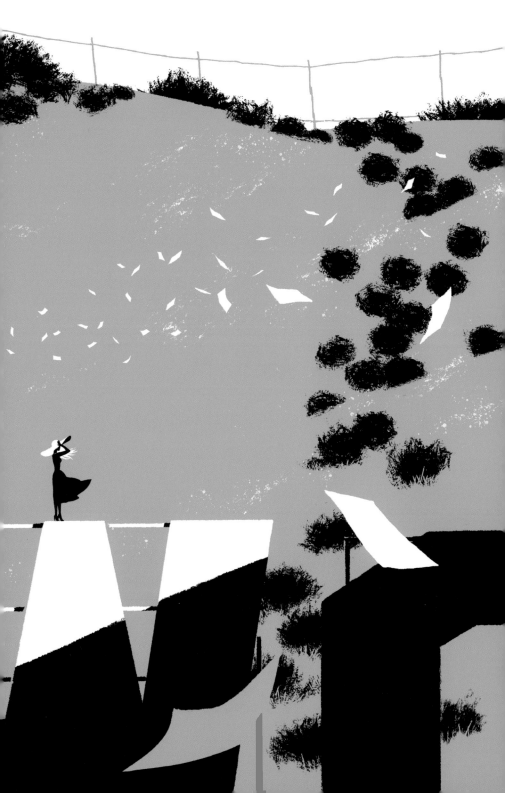

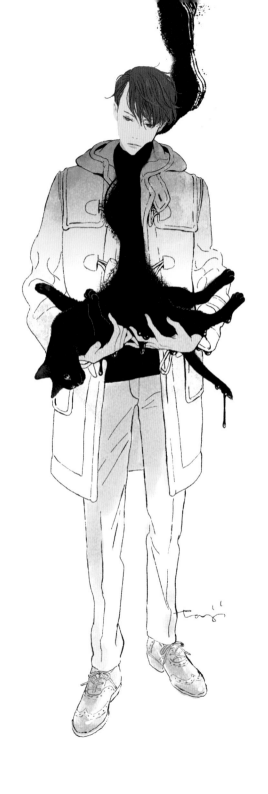

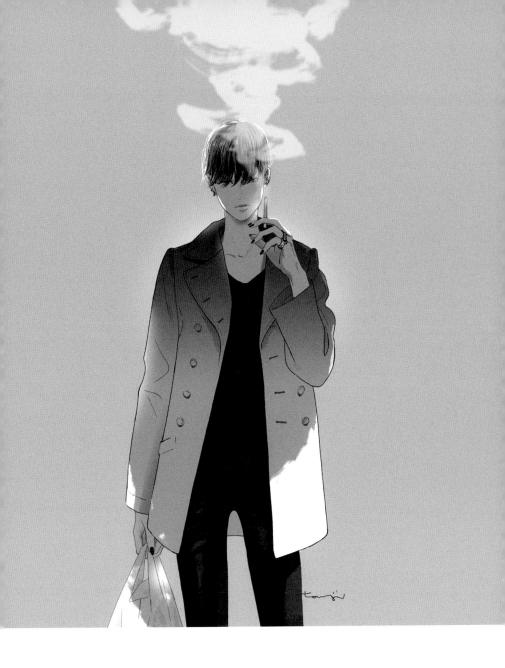

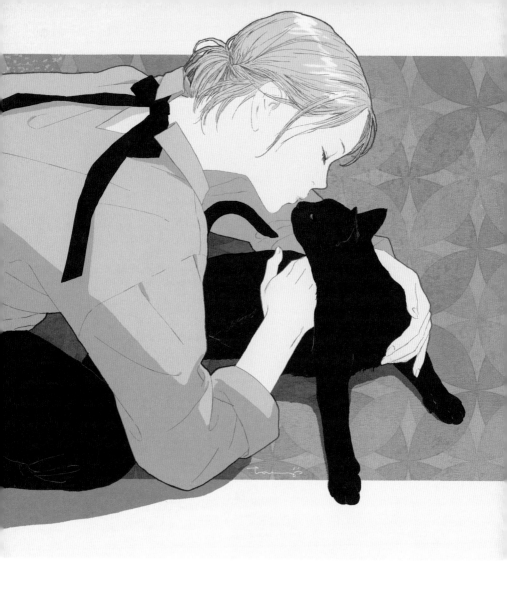

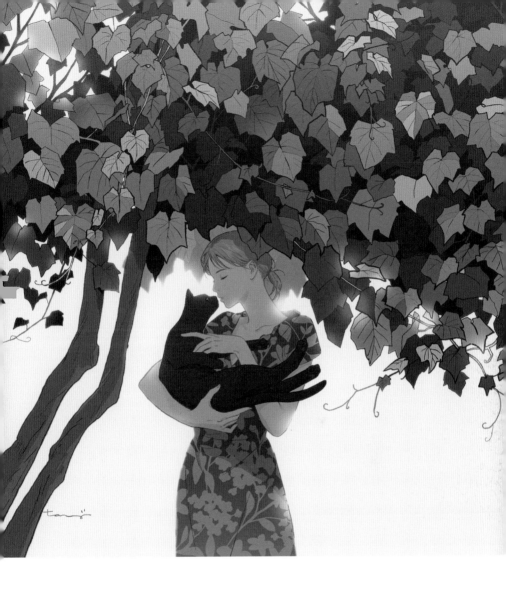

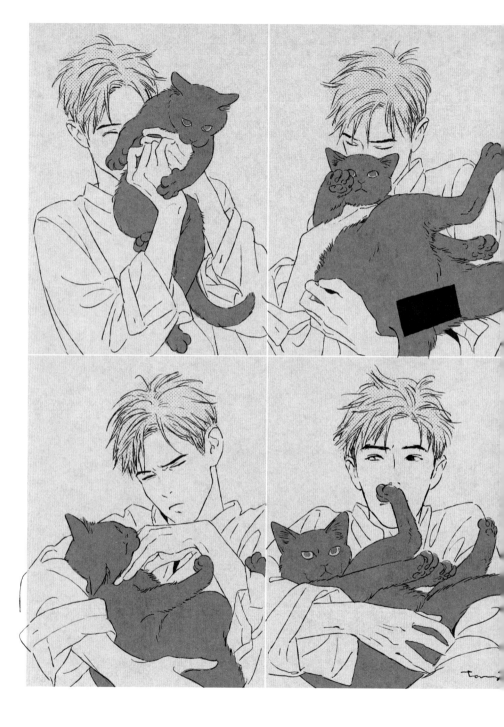

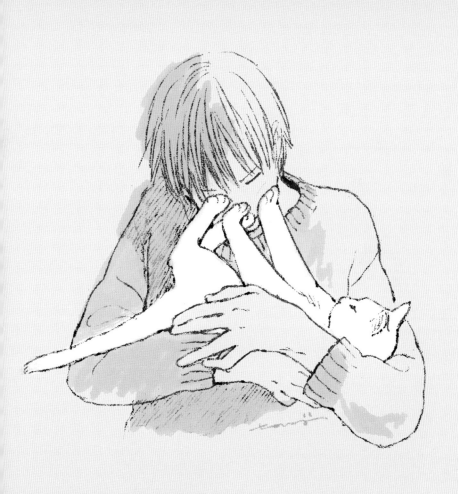

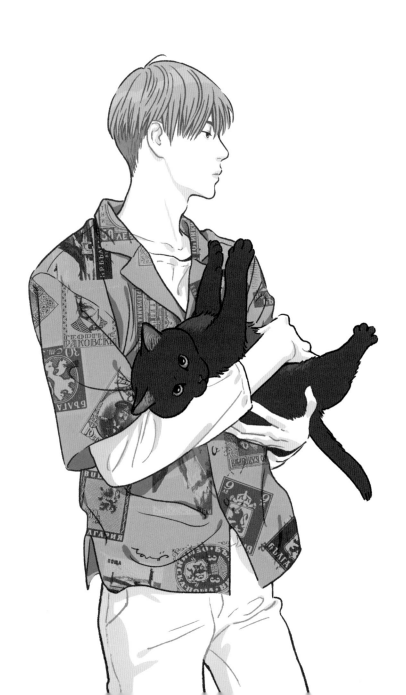

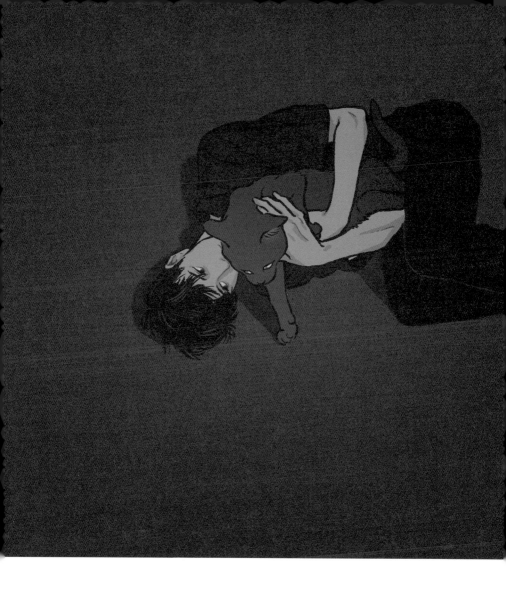

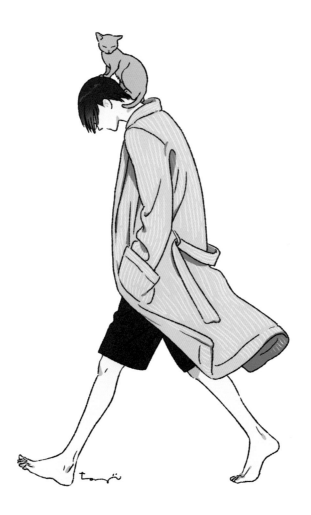

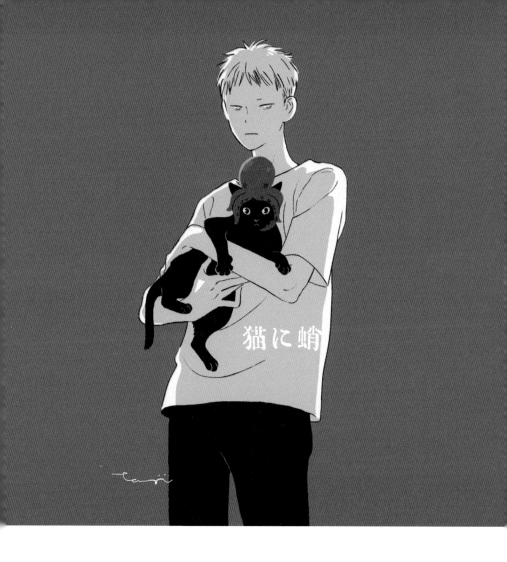

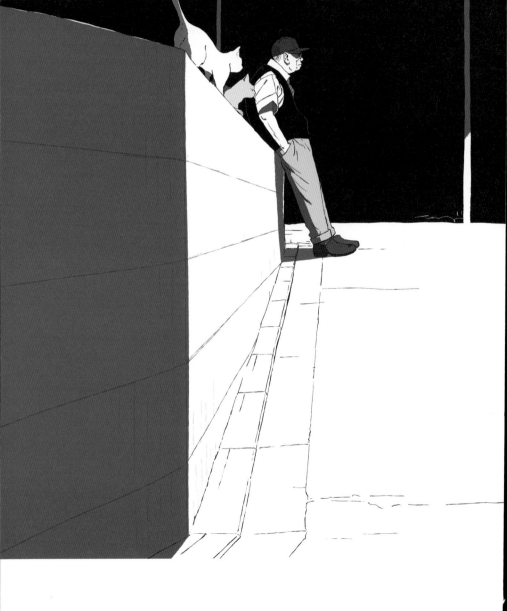

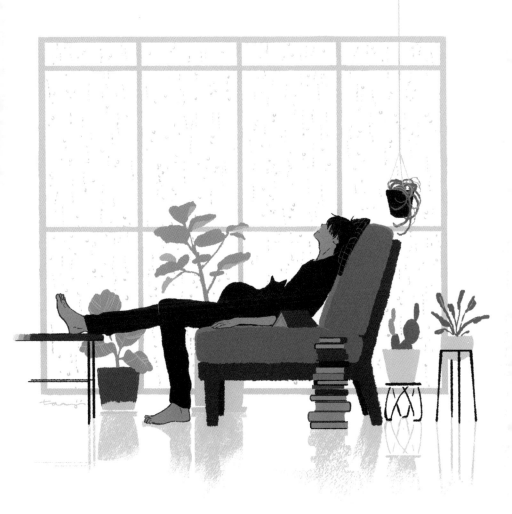

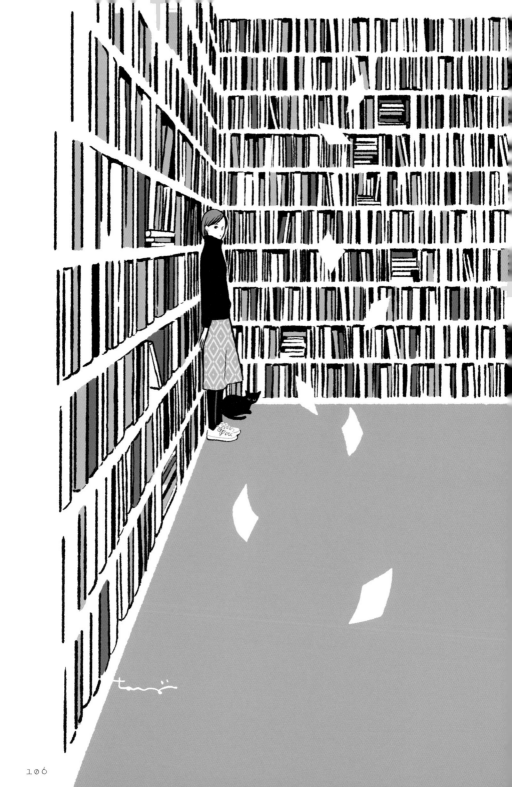

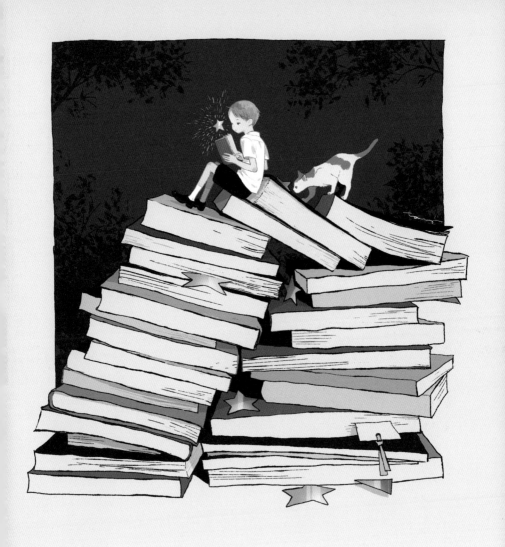

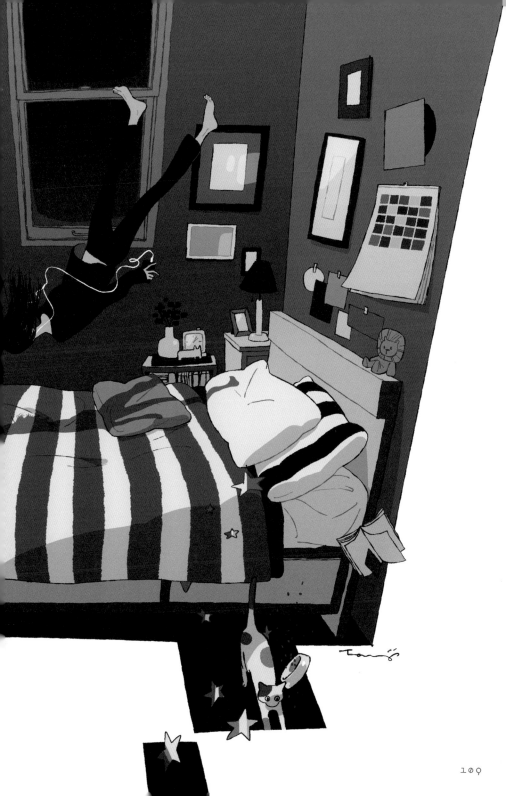

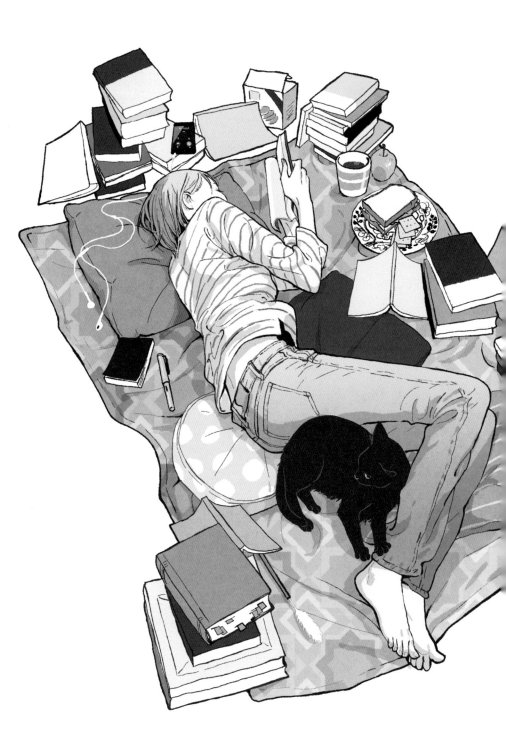

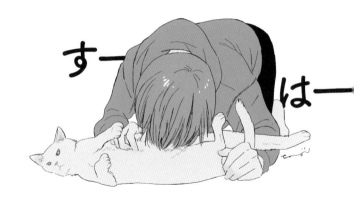

すー は一

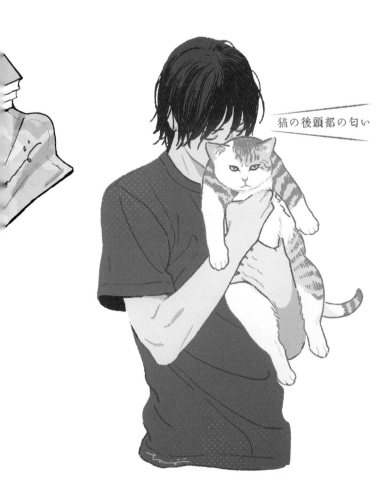

猫の後頭部の匂い

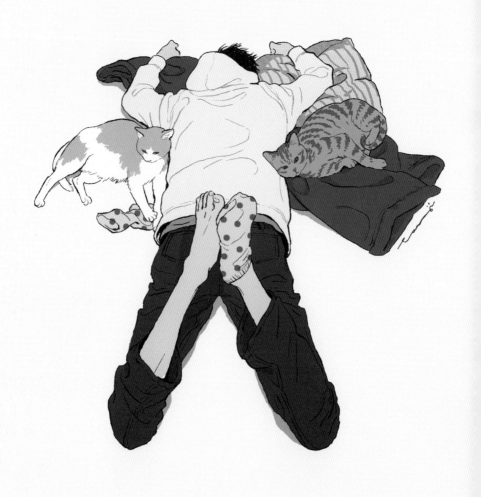

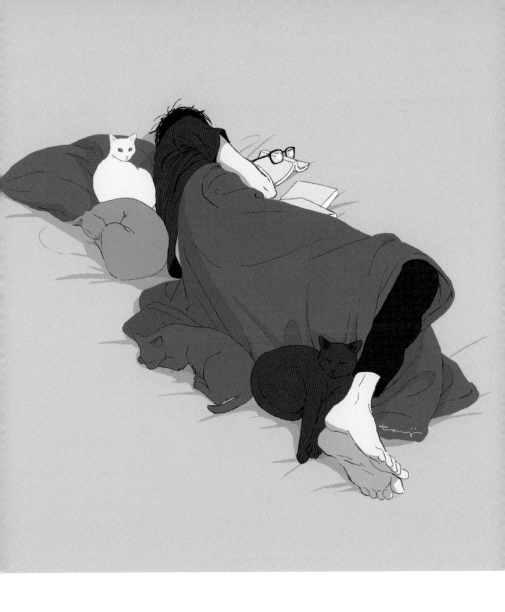

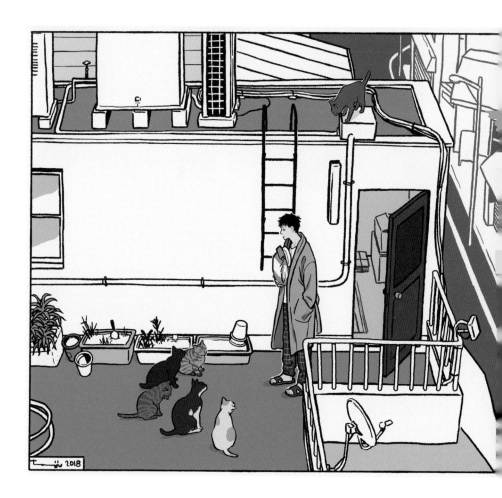

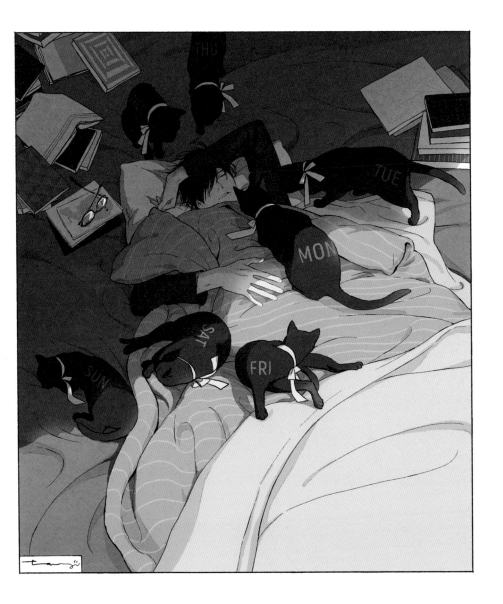

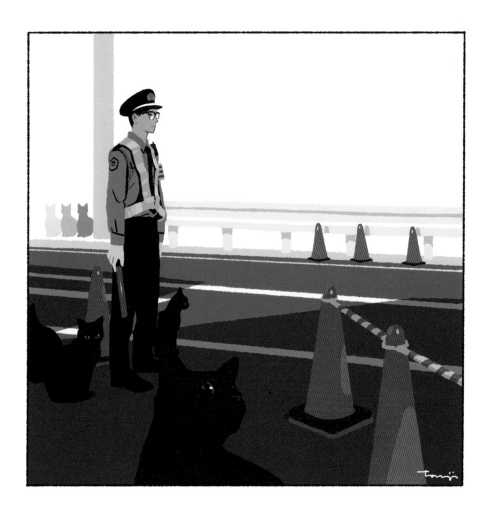

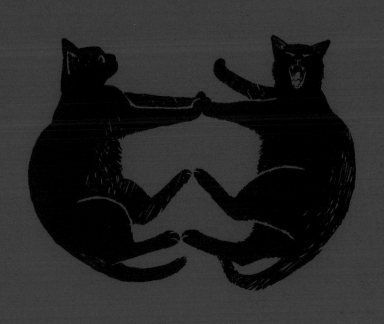

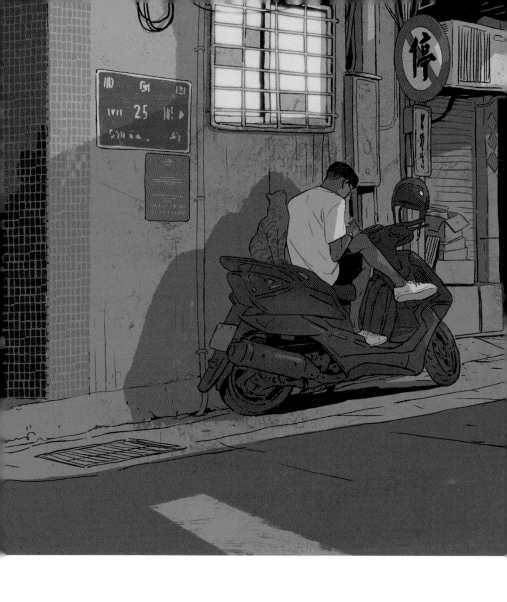

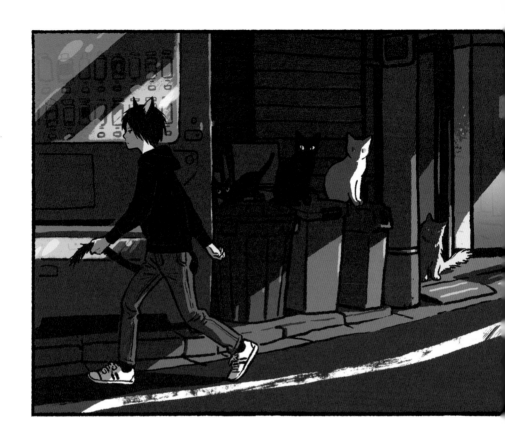

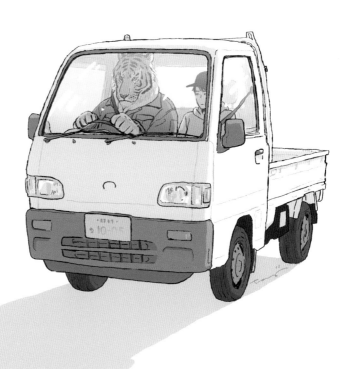

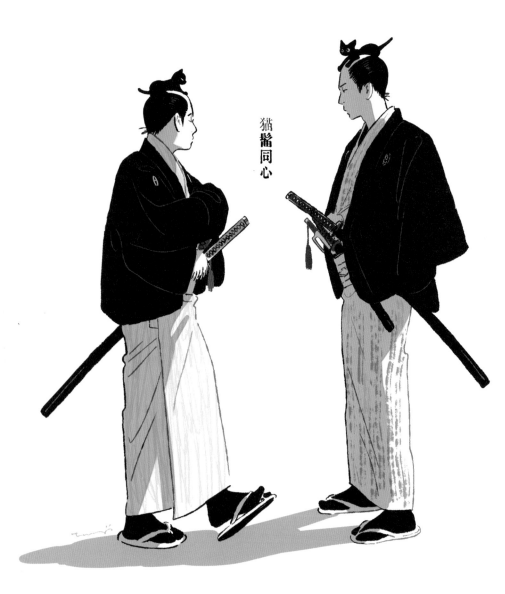

猫**髭**同心

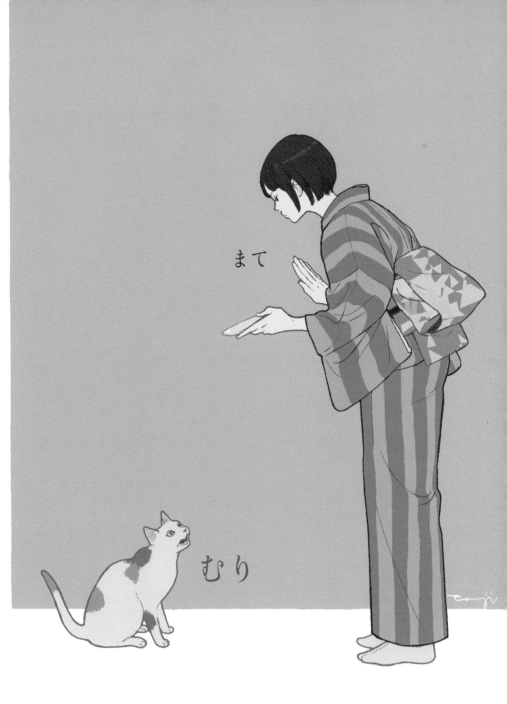

まて

むり

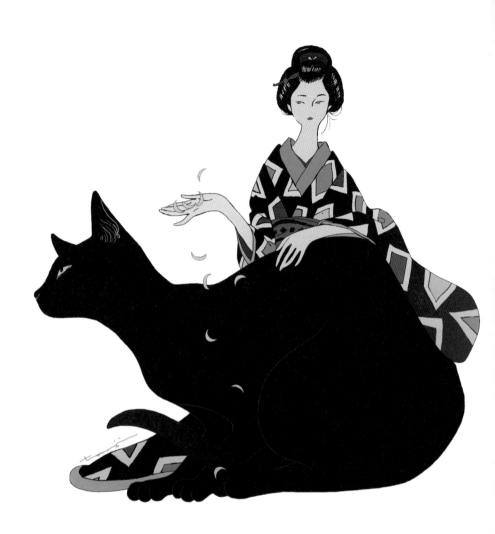

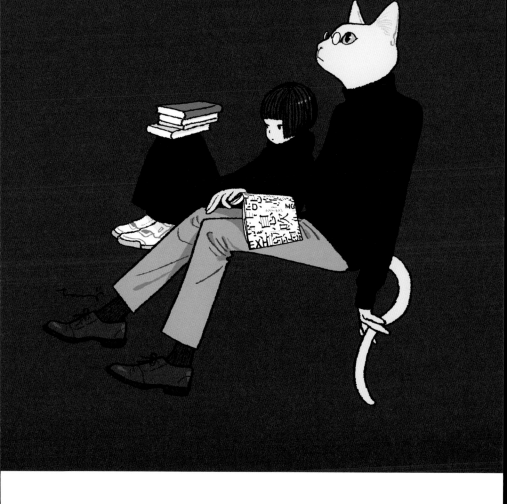

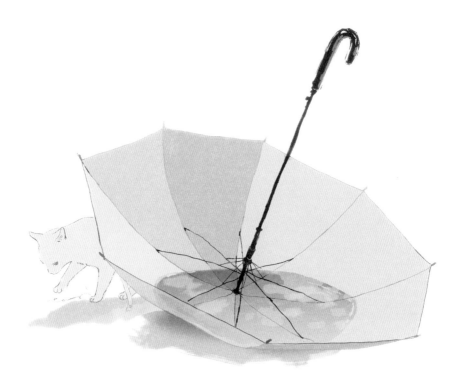

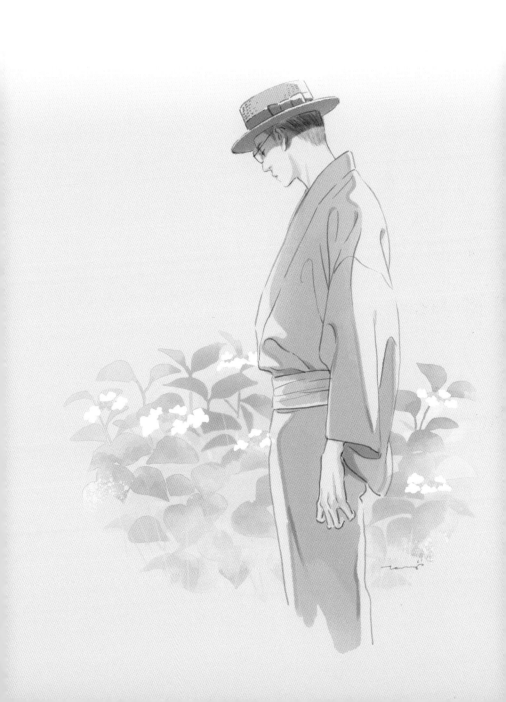

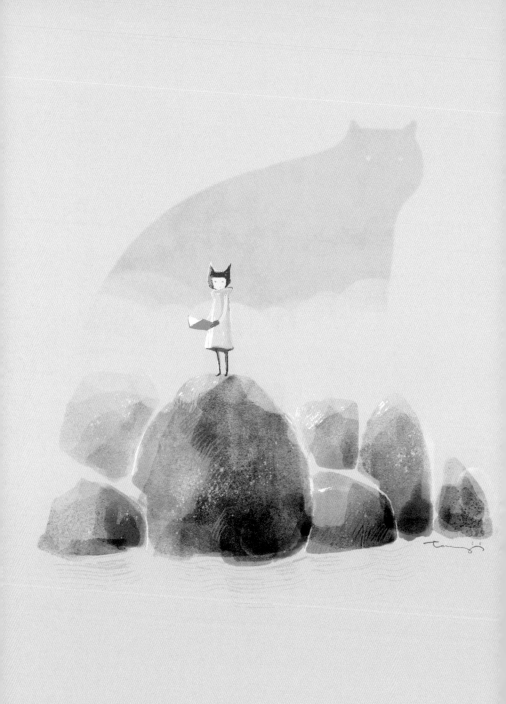

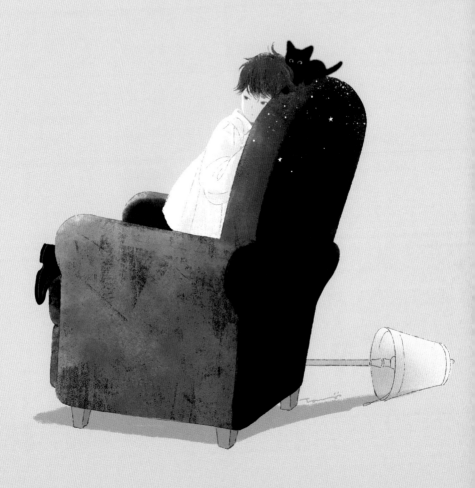

SUN	MON	TUE	WED	THU	FRI	SA
		1	2	3	4	5
6		8	9	10	11	12
13	14	15	16	17	18	19
20	21	22	23	24	25	26
27				31		

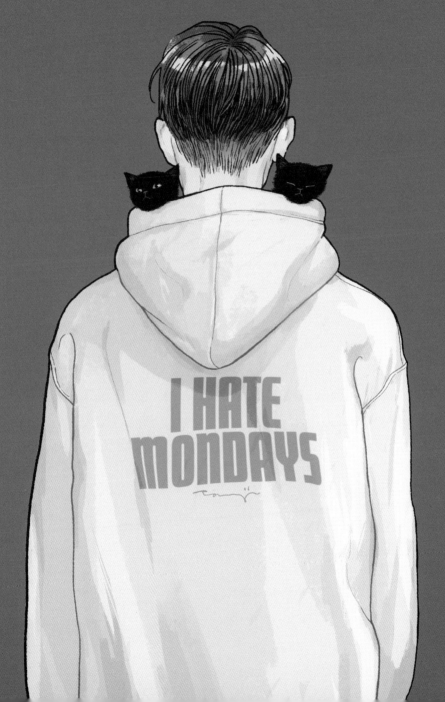

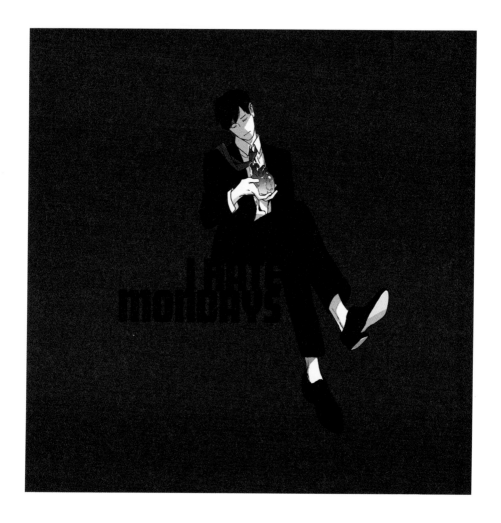

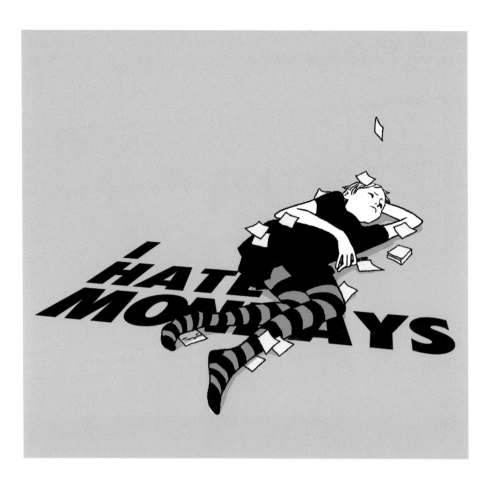

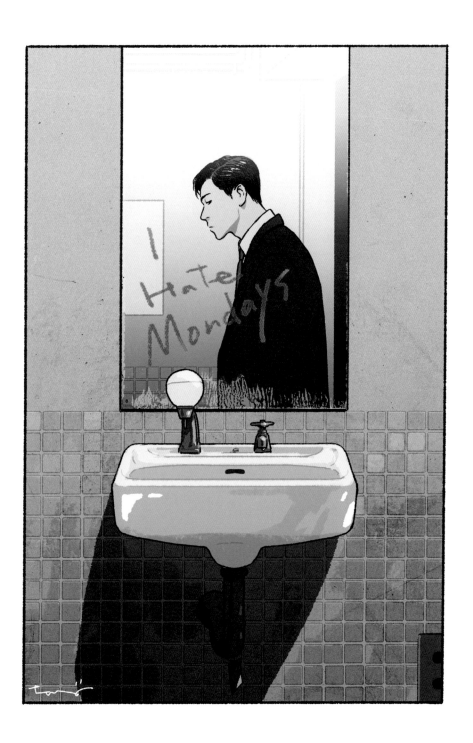

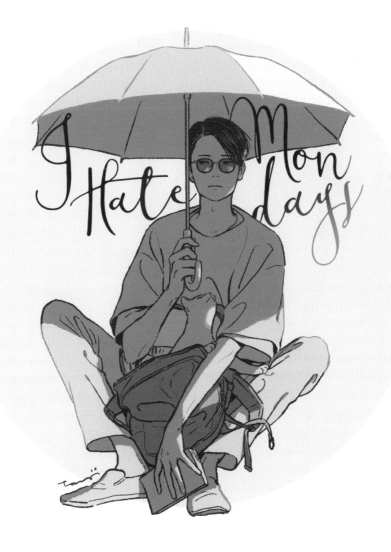

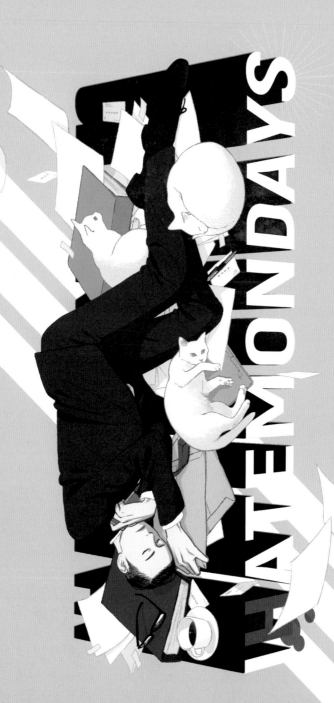

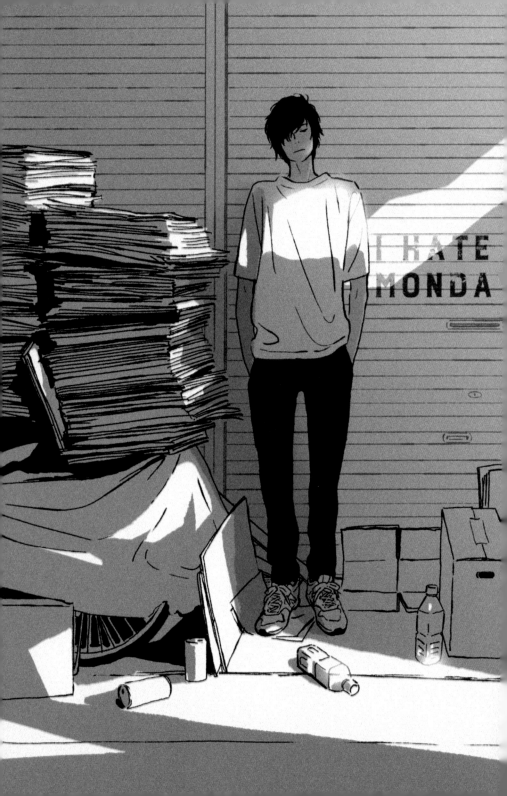

IHATEMONDAYS

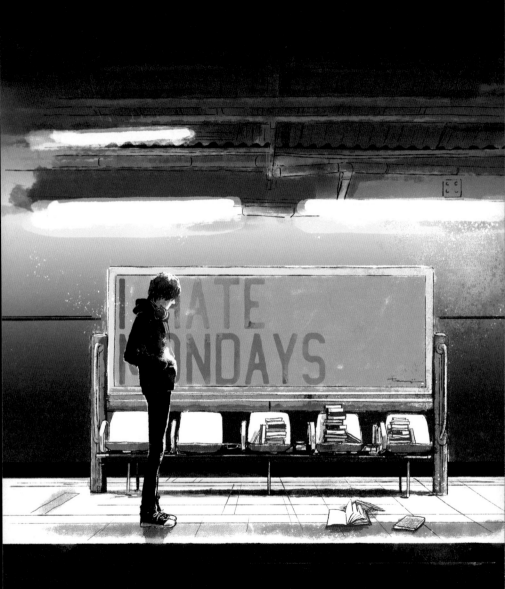

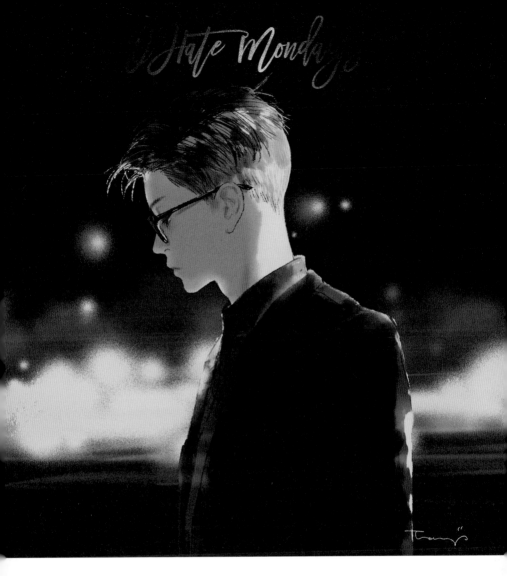

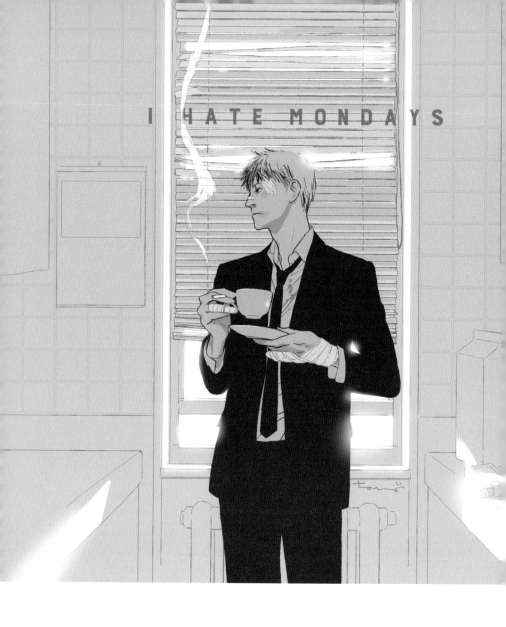

I HATE MONDAYS

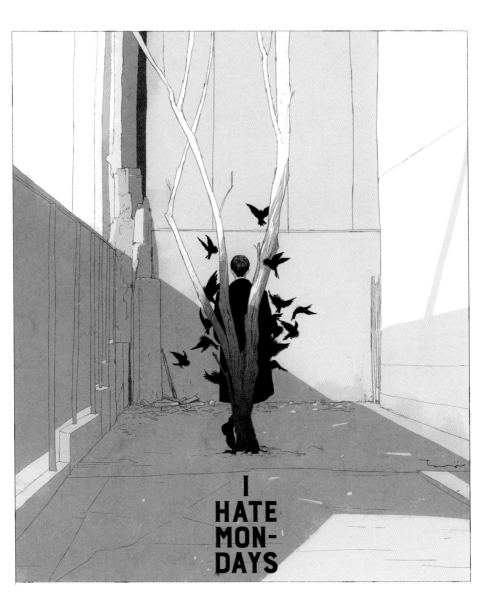

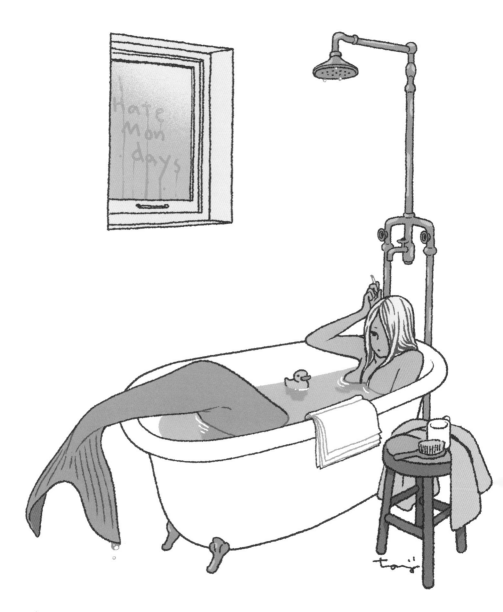

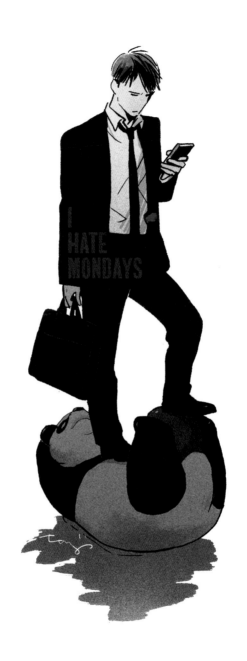

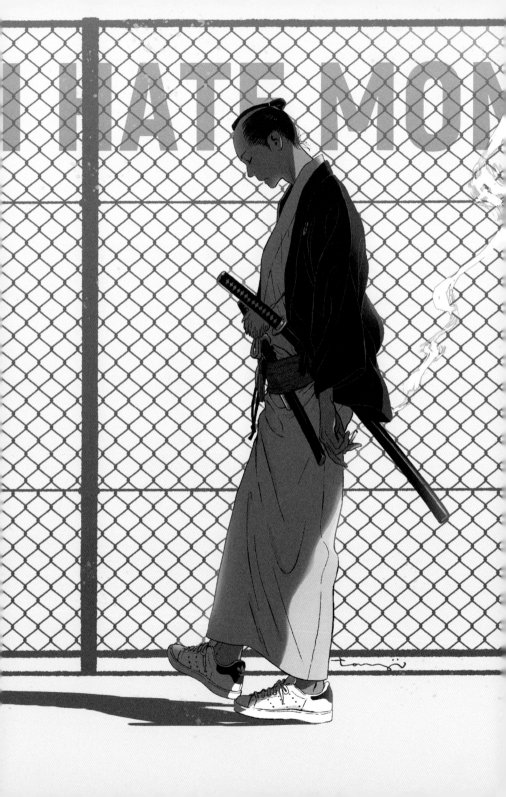

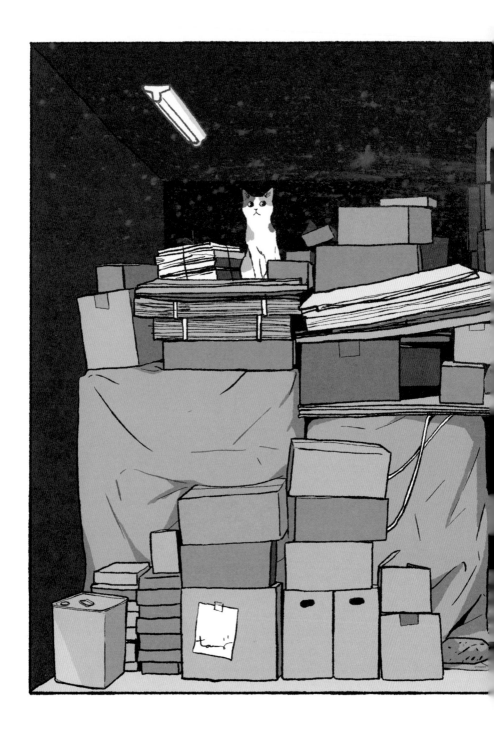

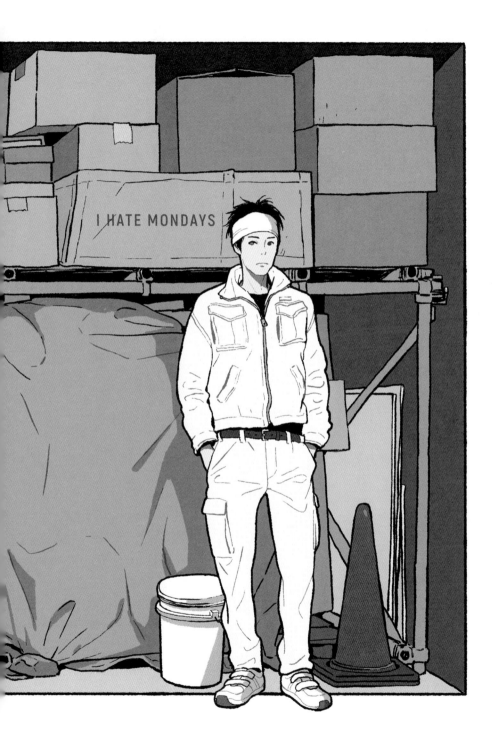

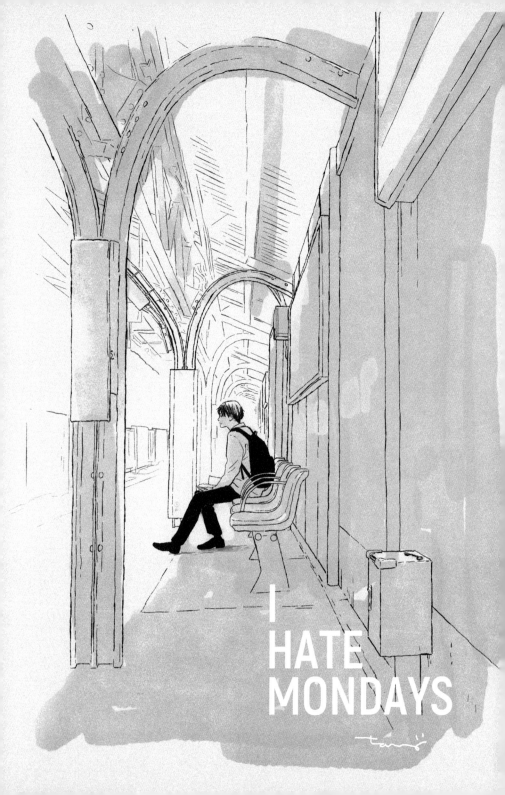

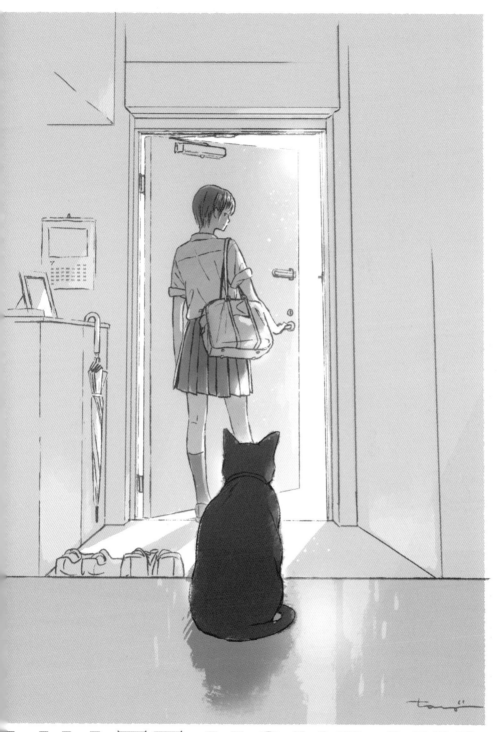

I HATE MONDAYS

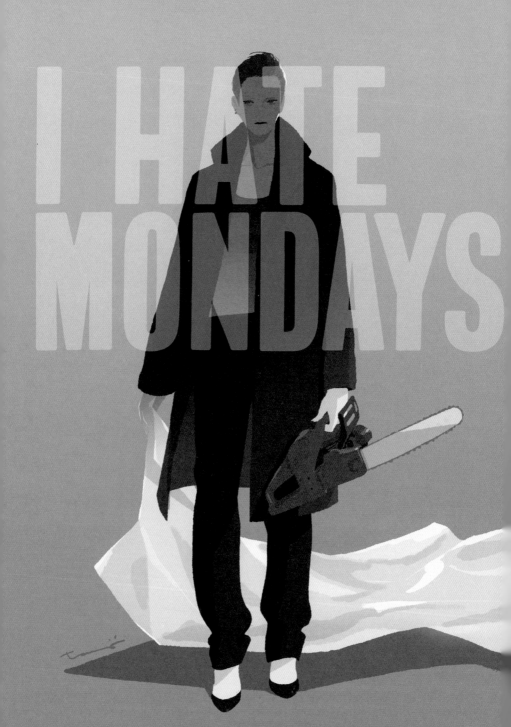

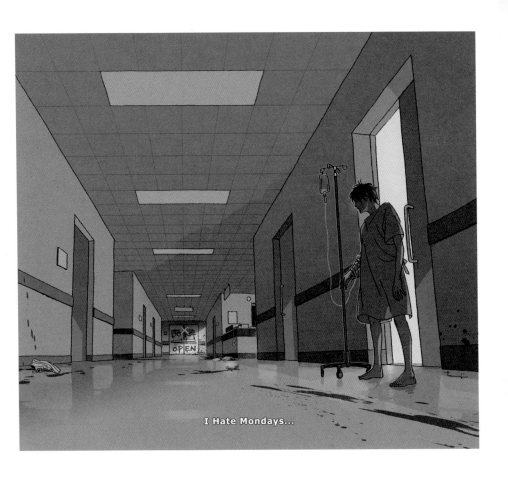

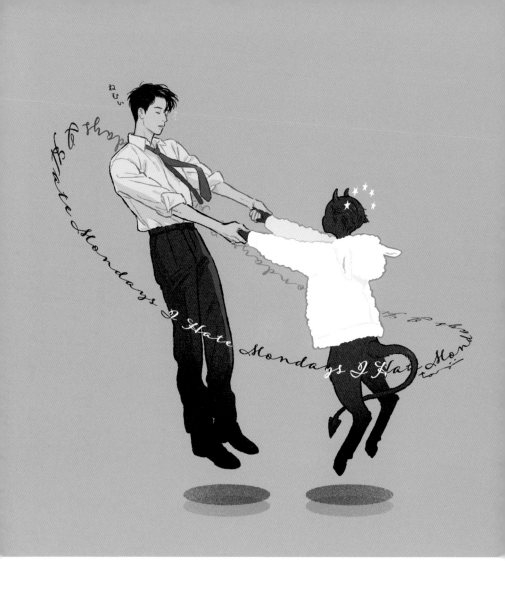

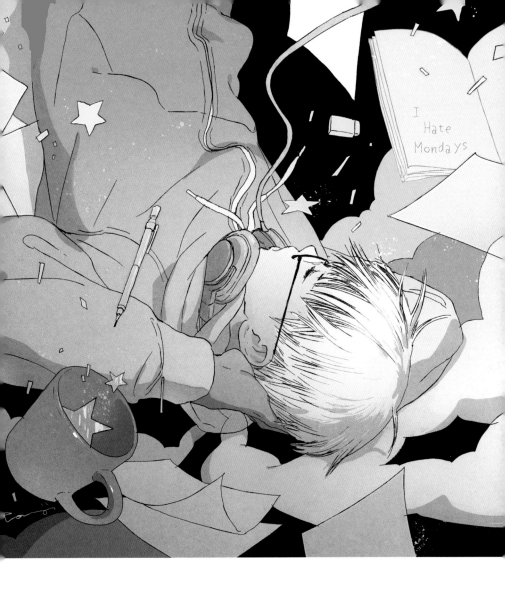

I Hate Mondays

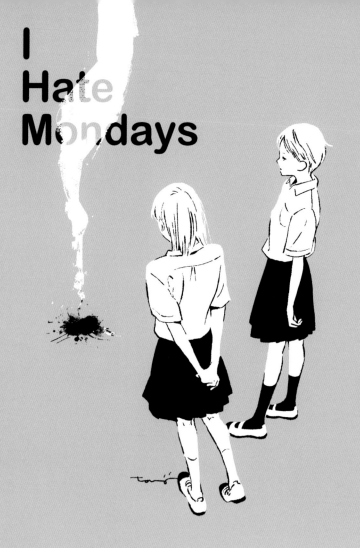

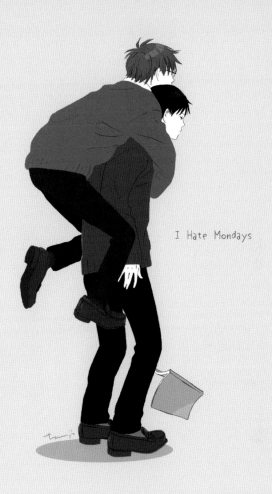

I Hate Mondays

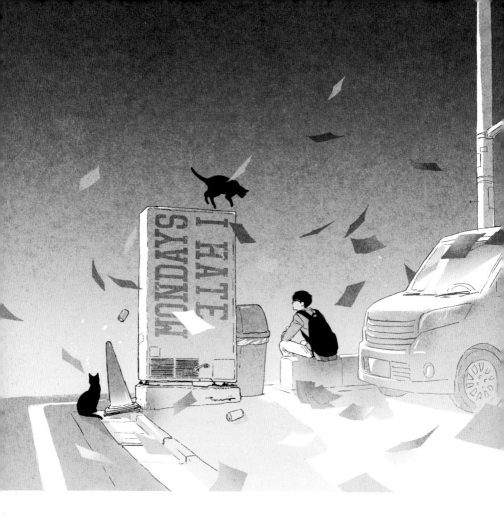

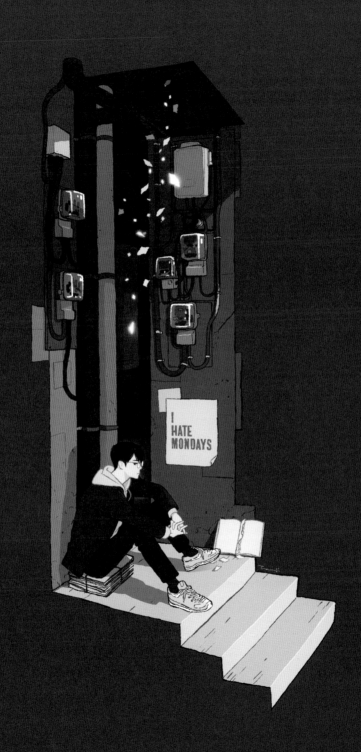

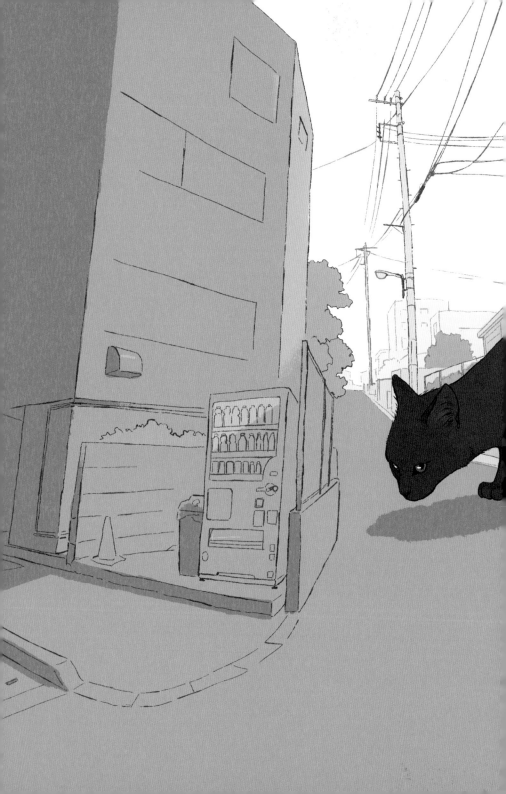

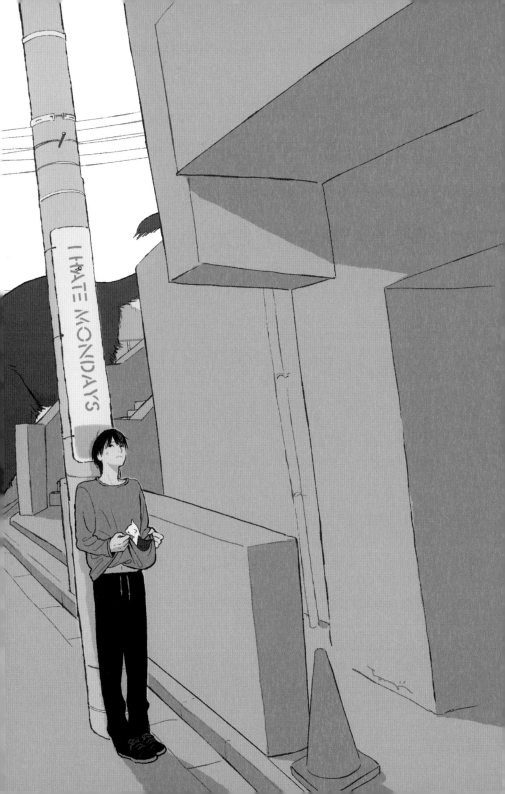

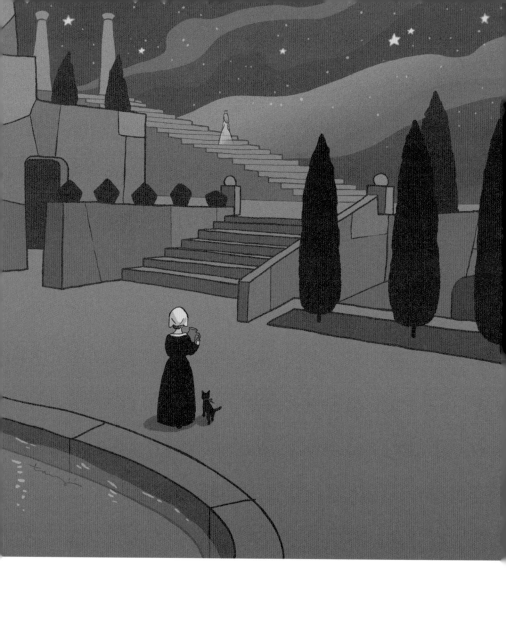

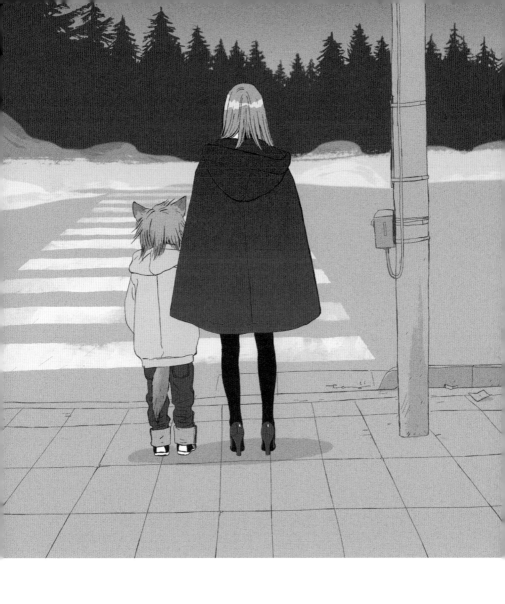

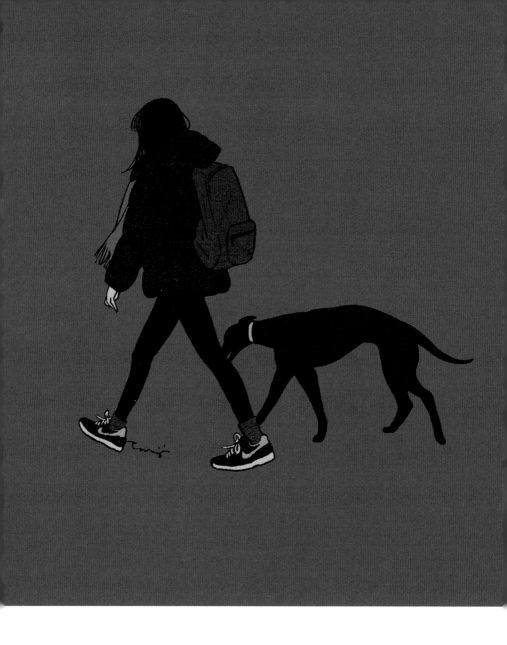

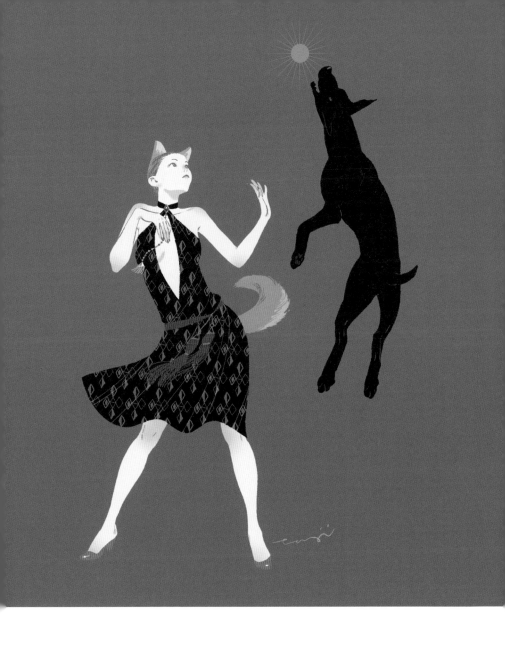

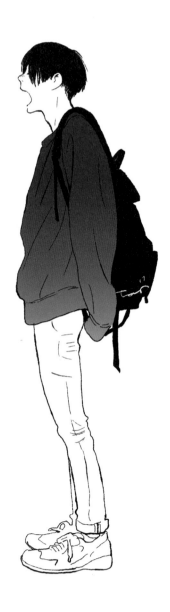

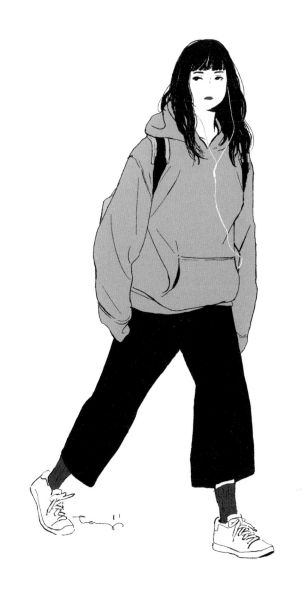

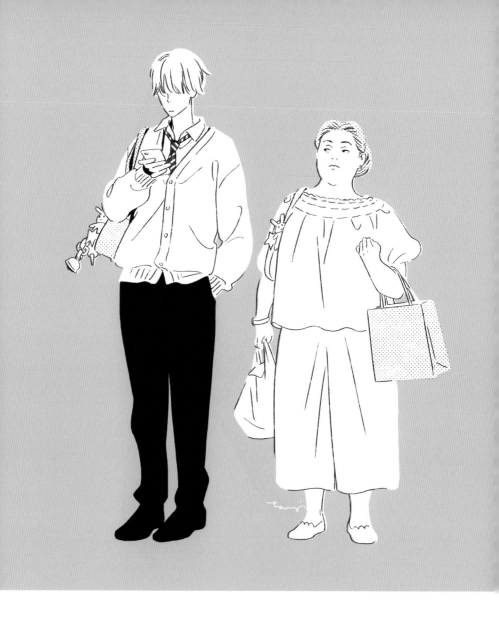

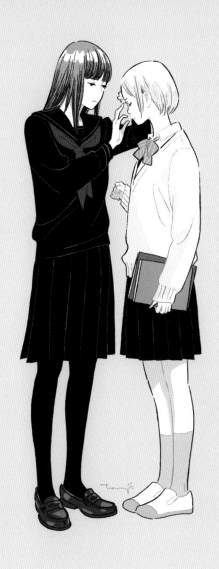

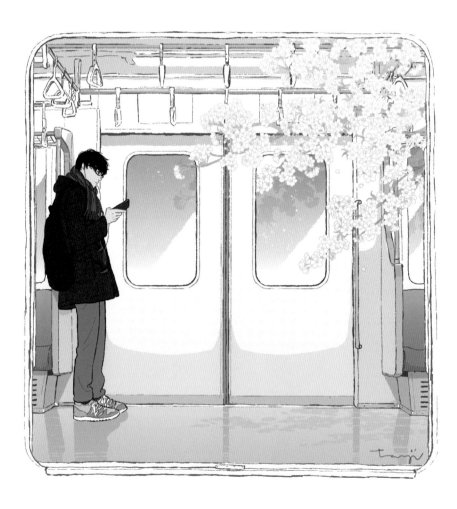

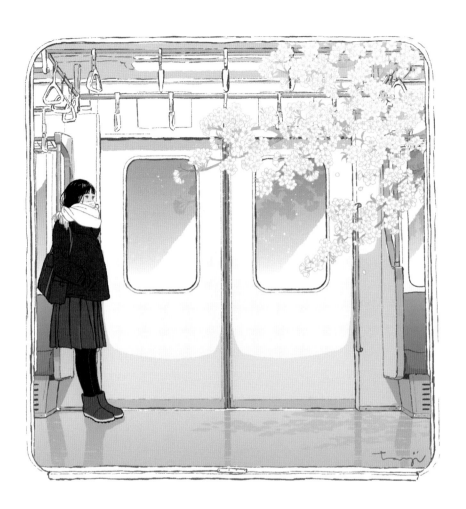

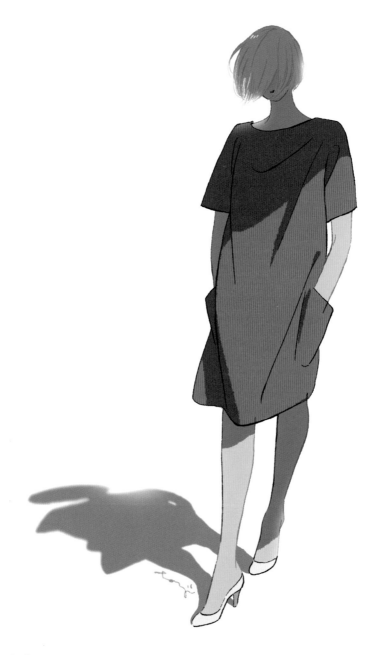

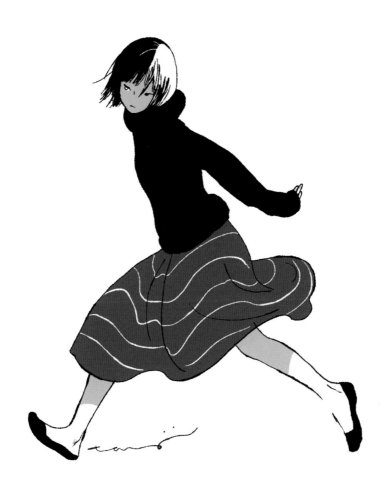

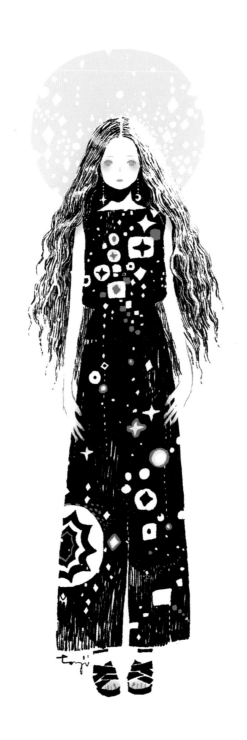

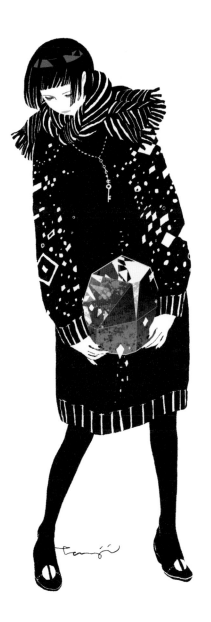

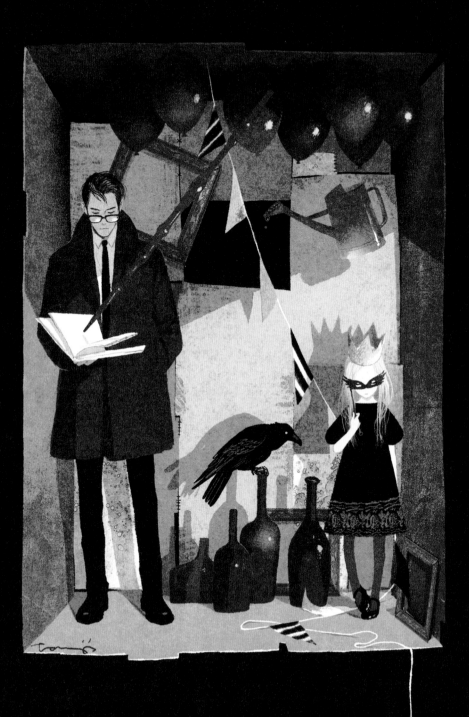

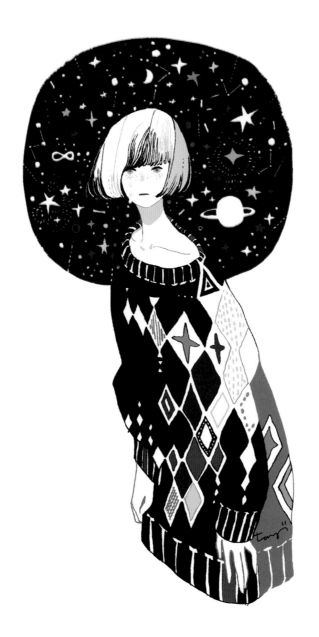

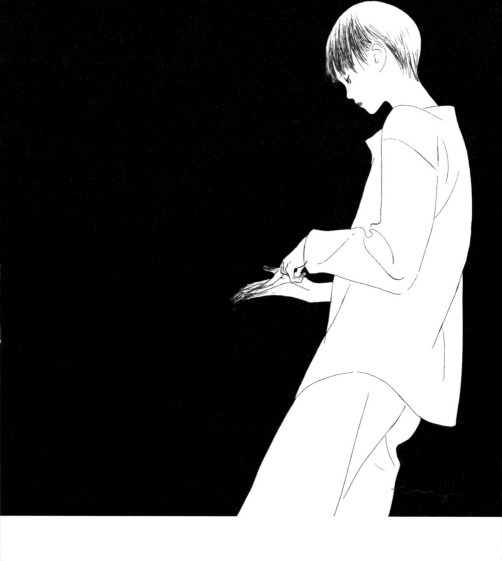

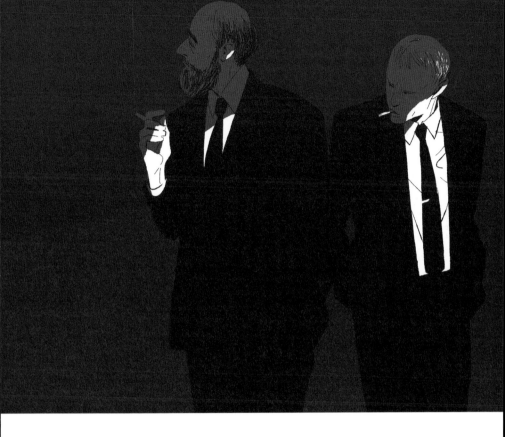

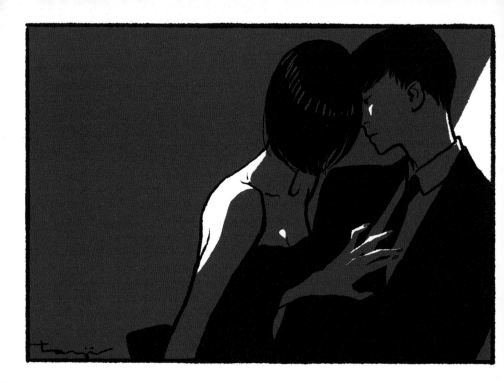

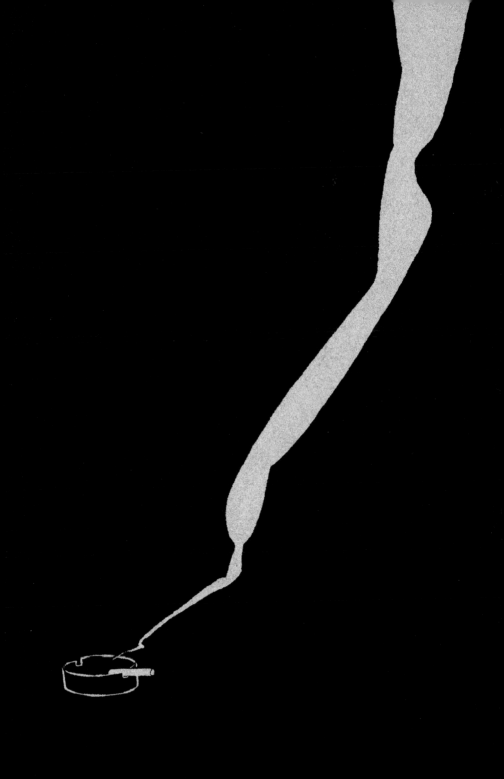

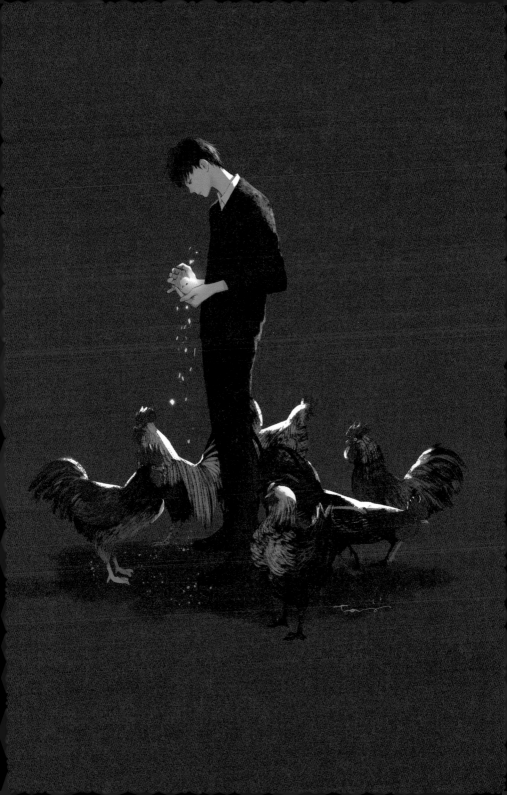

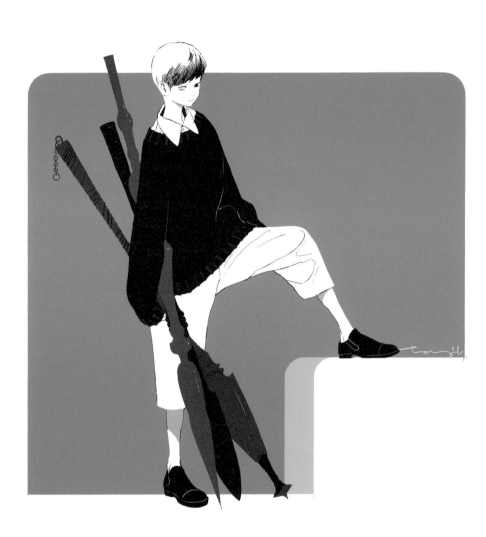

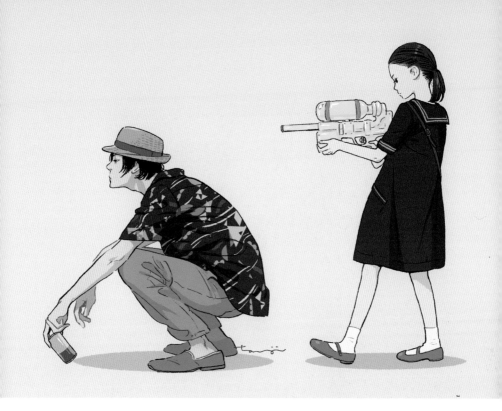

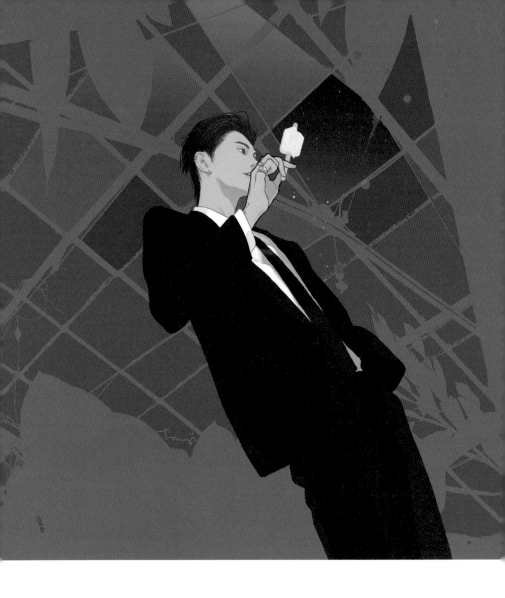

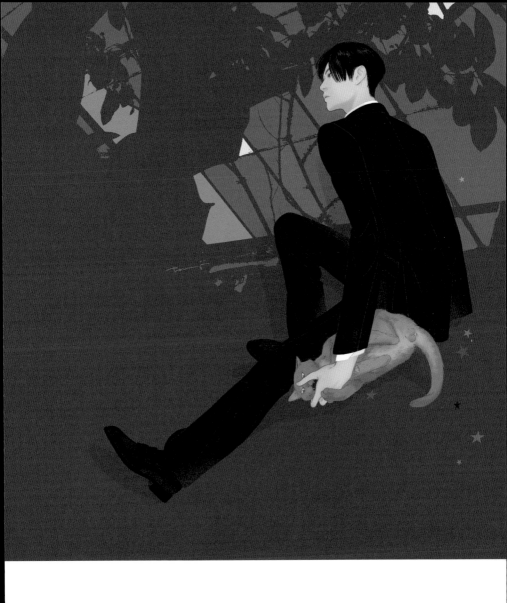

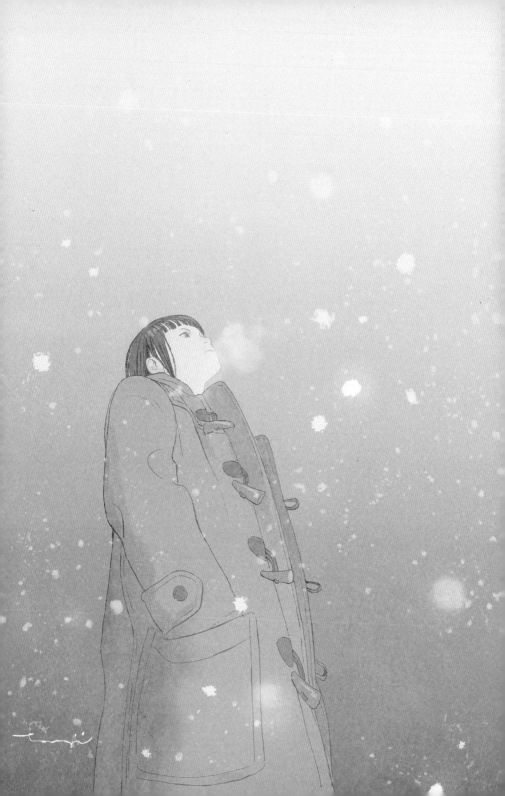

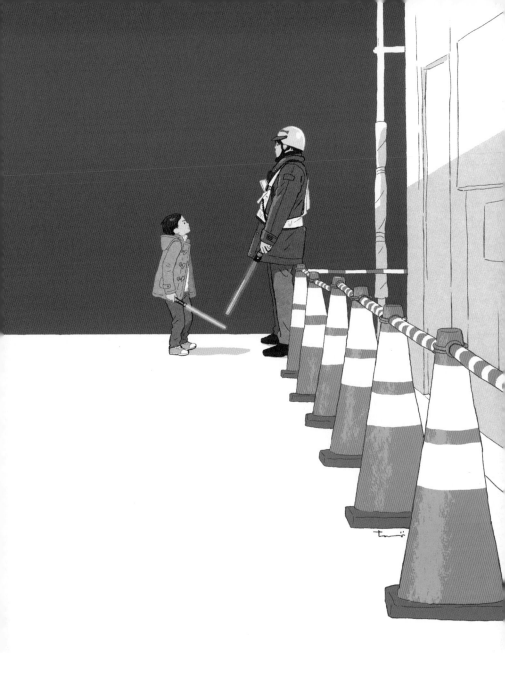

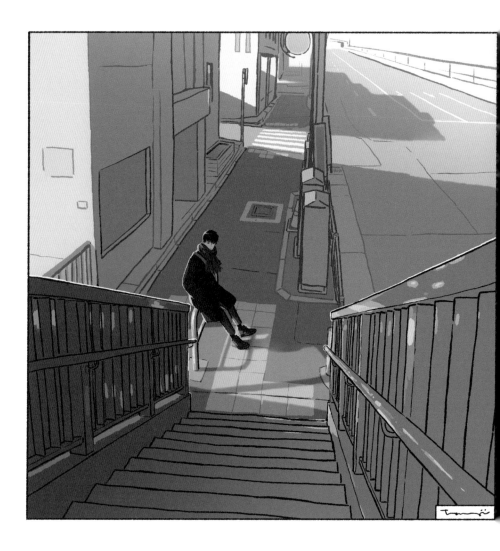

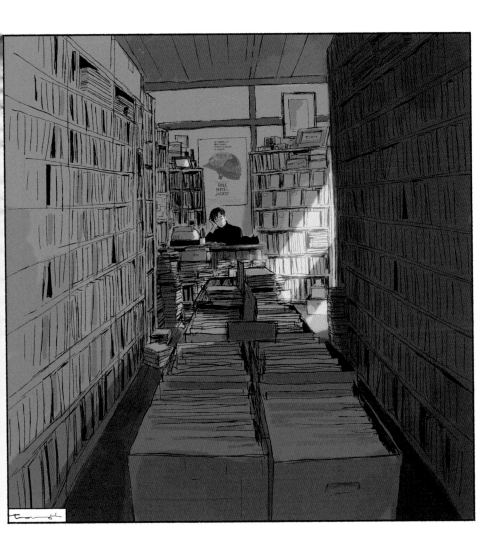

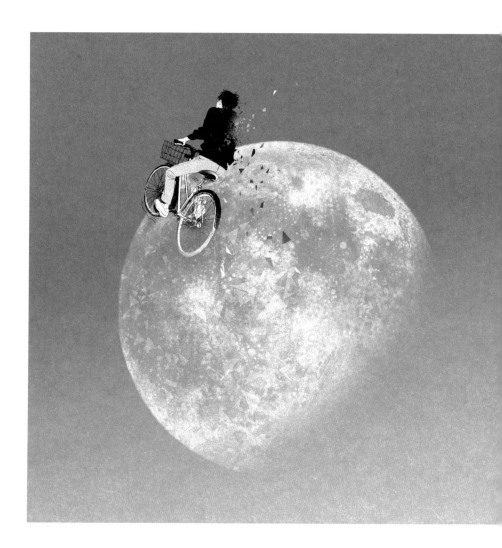

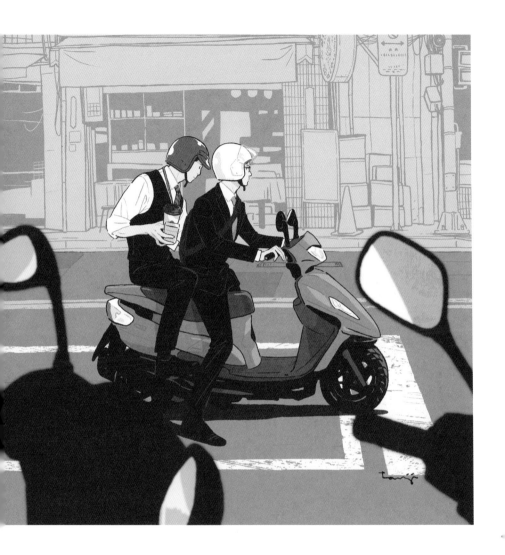

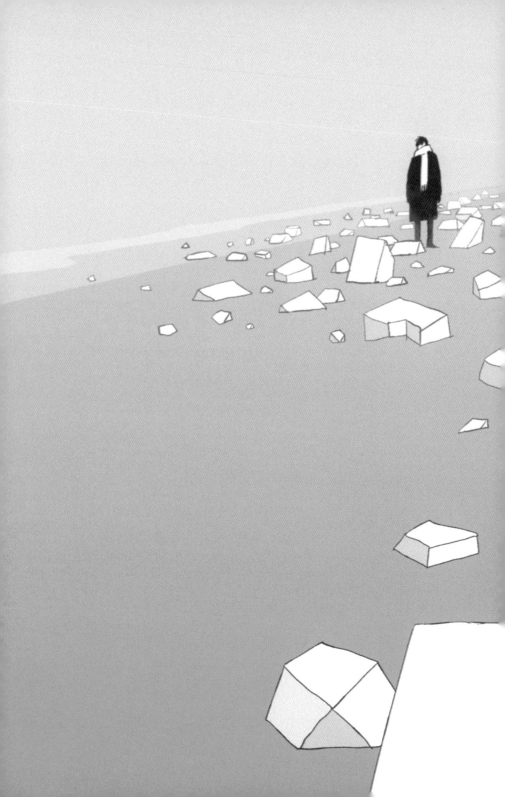

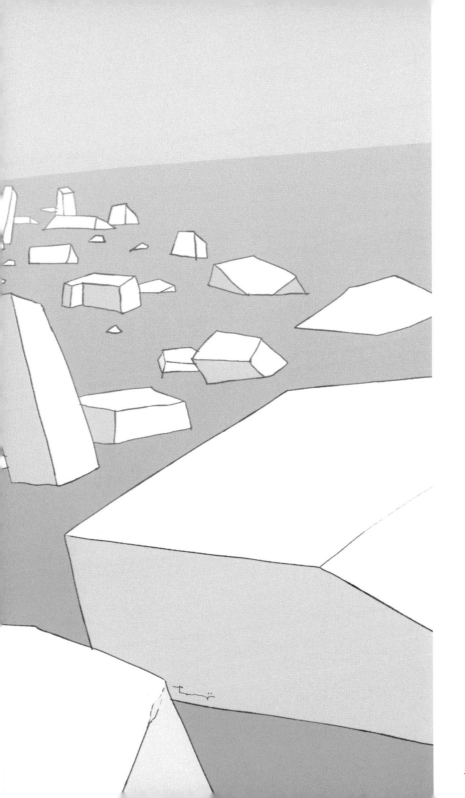

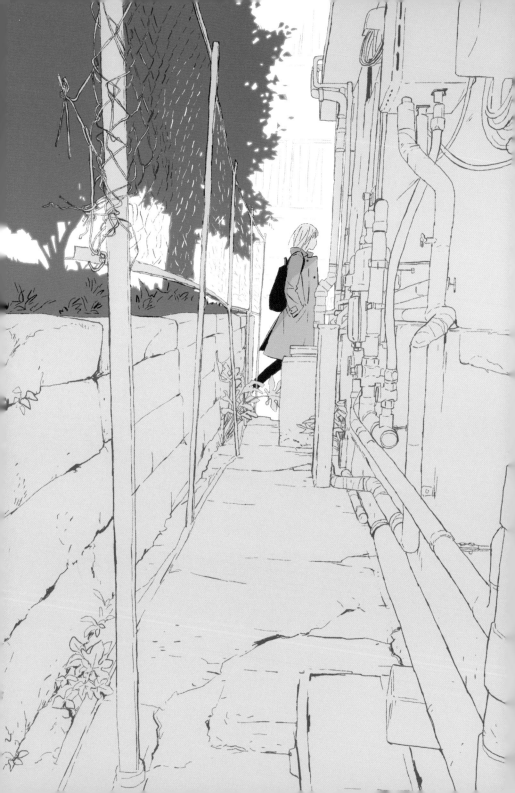

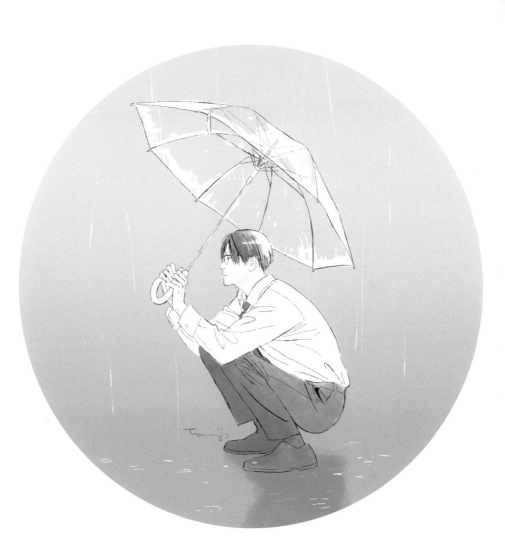

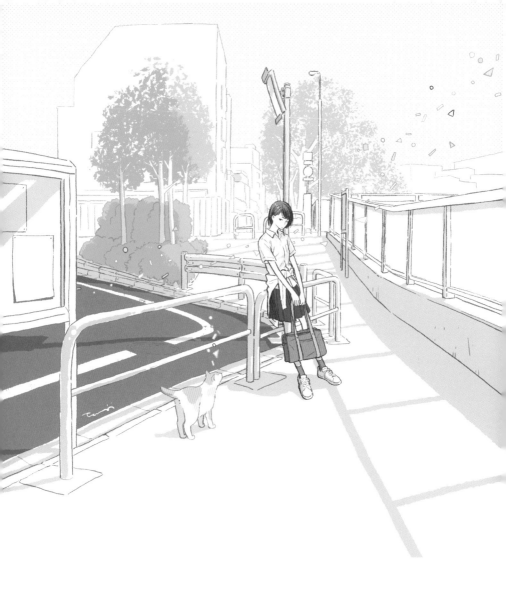

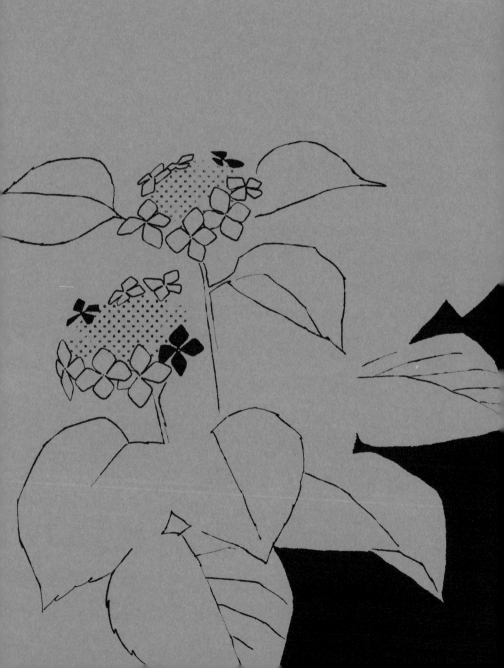

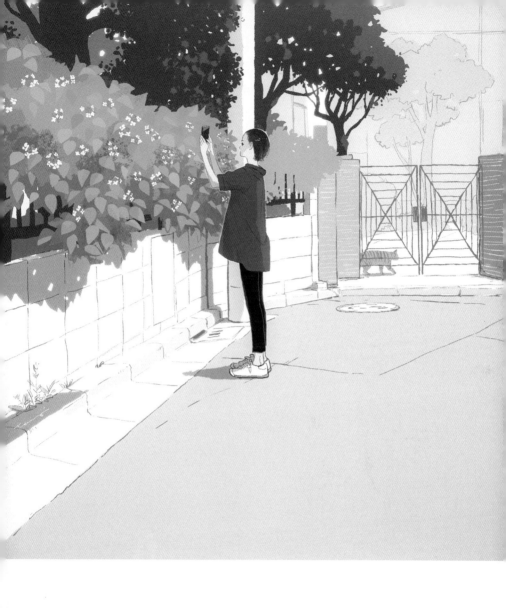

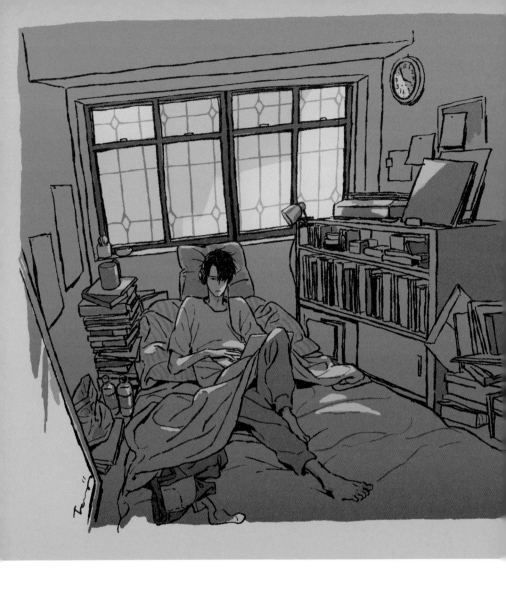

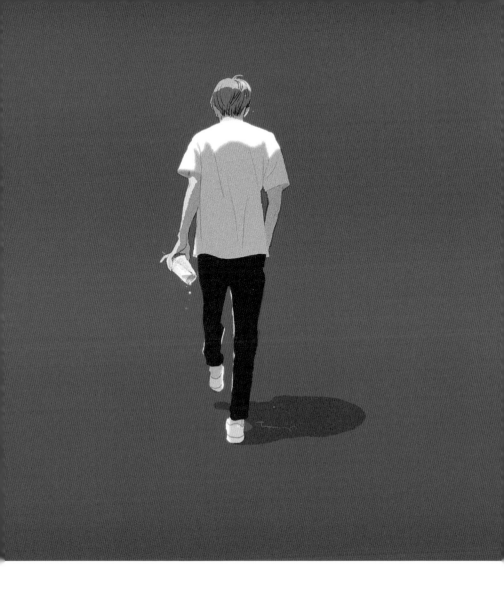

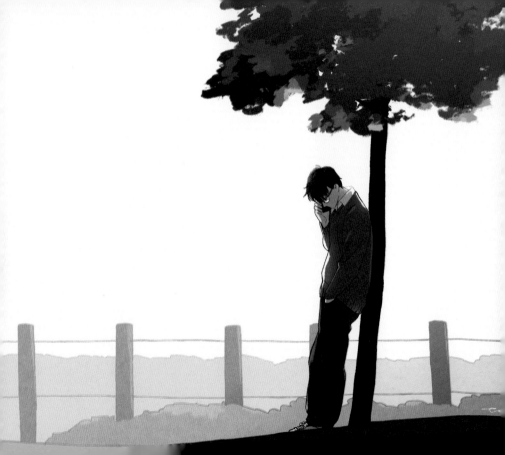

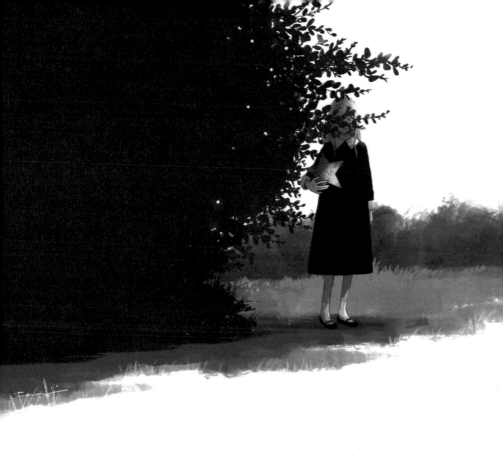

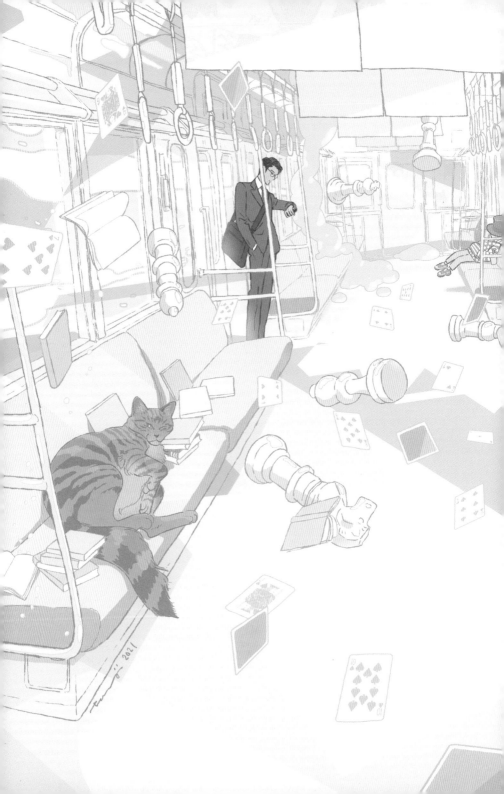

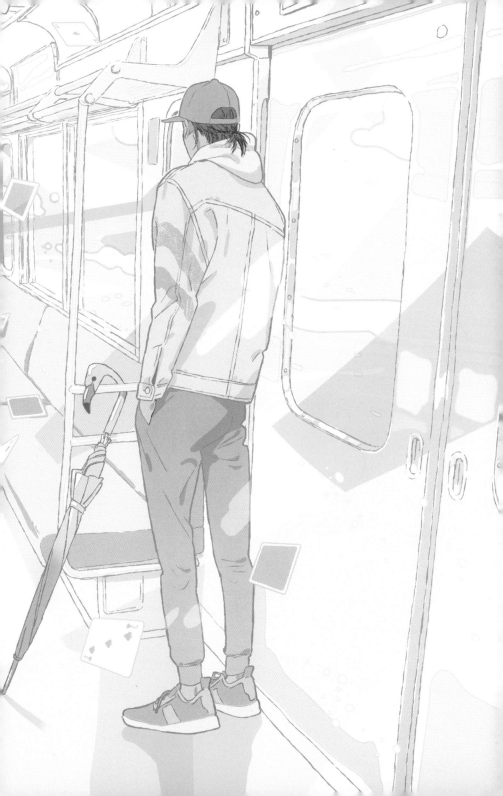

本書を手に取っていただきありがとうございます。

これまで仕事で描かせていただいた書籍の装画・挿画の一部と、
趣味で描いたオリジナルのイラストをまとめました。
画風があっちこっちに変化しているので、
うまくまとめられる気がまったくしない……と思っていたのですが、
なんとかまとめていただきました。
ありがとうございます!

これまでに度々、画集が欲しいと希望を伝えてくださった方々へ
やっとお届けすることができたのがとても嬉しいです。
長らくお待たせいたしました。
楽しんでいただけますように!

最後になりましたが、出版にあたり掲載の許可をくださった出版社の皆さま、
デザイナーの大島さん、本書の担当編集の杵淵さん、大変大変お世話になりました。
ありがとうございました。

丹地陽子

どうもありがとうございます!!!

作品クレジット・制作年

p.1	『世界の誕生日』(アーシュラ・K・ル・グィン 著 / 小尾芙佐 訳 / ハヤカワ文庫SF) 装画 2015	
p.2-3	『ヘヴンアイズ』(デイヴィッド・アーモンド 著 / 金原瑞人 訳 / 河出書房新社) 装画 2003	
p.4-5	単行本『禁じられた約束』(ロバート・ウェストール 作 / 野沢佳織 訳 / 徳間書店) 装画 2005	
p.6-7	『サーカス団長の娘』(ヨースタイン・ゴルデル 著 / 猪苗代 英徳 訳 / NHK出版) 装画 2005	
p.8-9	『クレイ』(デイヴィッド・アーモンド 著 / 金原瑞人 訳 / 河出書房新社) 装画 2007	
p.10	『聖人と悪魔』(メアリ・ホフマン 作 / 乾 侑美子 訳 / 小学館) 挿絵 2008	
p.11	『闇の左手』(アーシュラ・K・ル・グィン 著 / 小尾芙佐 訳 / ハヤカワ文庫SF) 装画 2008	
p.12-13上	『聖人と悪魔』(メアリ・ホフマン 作 / 乾 侑美子 訳 / 小学館) 装画 2008	
p.12-13下	『聖人と悪魔』(メアリ・ホフマン 作 / 乾 侑美子 訳 / 小学館) 挿絵 2008	
p.14-15	『ICO-霧の城-(上下)』(宮部みゆき 著 / 講談社文庫) 装画 2010	
p.16	『遠い国のアリス』(今野 敏 著 / PHP文芸文庫) 装画 2010	
p.19	『コンスエラ 七つの愛の狂気』(ダン・ローズ 著 / 金原瑞人、野沢佳織 訳 / 中央公論新社) 装画 2006	
p.20-21上	『サースキの笛がきこえる』(エロイーズ・マッグロウ 作 / 斎藤倫子 訳 / 偕成社) 装画 2012	
p.21下	『サースキの笛がきこえる』(エロイーズ・マッグロウ 作 / 斎藤倫子 訳 / 偕成社) 挿絵 2012	
p.22-23	『炎のタペストリー』(乾石智子 著 / 筑摩書房) 装画 2016	
p.24	『最果てのサーガ 3』(リリアナ・ボドック 作 / 中川紀子 訳 / PHP研究所) 装画 2011	
p.25	『最果てのサーガ 4』(リリアナ・ボドック 作 / 中川紀子 訳 / PHP研究所) 装画 2011	
p.26	『最果てのサーガ 1』(リリアナ・ボドック 作 / 中川紀子 訳 / PHP研究所) 装画 2010	

丹地陽子

イラストレーター。東京藝術大学美術学部デザイン科卒業。
書籍や雑誌、広告のイラストレーション制作をはじめ、アニメ
のイメージビジュアル制作など、多方面で活動している。

丹地陽子作品集

2021年10月20日　初版第1刷発行

著者　　　　丹地陽子
デザイン　　大島依提亜
編集　　　　杵淵恵子

発行人　　　三芳寛要
発行元　　　株式会社 パイ インターナショナル
　　　　　　〒170-0005 東京都豊島区南大塚2-32-4
　　　　　　TEL 03-3944-3981　FAX 03-5395-4830
　　　　　　sales@pie.co.jp

印刷・製本　株式会社広済堂ネクスト

©2021 Yoko Tanji / PIE International
ISBN978-4-7562-5160-2 C0079
Printed in Japan

The Art of Yoko Tanji

Author　　　Yoko Tanji
Designer　　Idea Oshima
Editor　　　Keiko Kinefuchi (PIE International)

©2021 Yoko Tanji / PIE International

PIE International Inc.
2-32-4 Minami-Otsuka, Toshima-ku, Tokyo 170-0005 JAPAN
international@pie.co.jp
www.pie.co.jp/english

ISBN978-4-7562-5494-8 (Outside Japan)
Printed in Japan